立中式速繪
動態姿勢 繪圖技巧

立中順平——著

MOVIE
jumpGril

MOVIE
skateboard1

U0072818

附屬檔案

本書附有Chapter 03中用來練習的影片，以及速繪過程的影片。
請先閱讀VIII的「**關於附屬影片**」後再下載。

目錄

Part 1：從簡單的開始畫吧！ 1

Part 2：小技巧　　75

Part 3：速繪集 151

寫在前面

我會畫很多類似塗鴉的速繪。

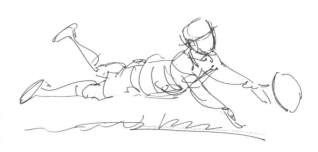

有時候沒有特別的目的，只是用手邊的
工具隨興畫；有時候是為了工作需要去
分析動作，或確認不明白的事情而畫。

輕鬆地隨手畫，只花費幾分鐘的速繪。
　　不同於平時的對象或畫法，也能不費力地進行挑戰。
　　要擁有寬廣的視野，找到最喜歡的東西、形狀、畫法，
　　速繪是最好的工具，可以**享受不同的變化**。

速繪最重要的就是**累積經驗**。
　　隨著畫的次數愈多，就能看見最初沒發現的事。
　　有些事情是逐漸了解，有些事情是靈光一閃就懂了。

不要想得太難，動手畫你想畫的東西或情景吧！

只要有「哇！好有趣喔！」「好厲害喔！」「我想把這個畫
下來。」的感覺，簡單描繪你對這些事物感到「有
趣」、「厲害」、「想畫下來」的印象，就是速繪。

這本書是根據我作為動畫師的經驗，介紹速繪
的想法、觀點和畫法。設定一分鐘到五分鐘就
能畫出全身。

如果書中有你觀察人或畫人時可能派上用場的方法
或是想嘗試的繪畫技法，歡迎把它當作啟發。
希望這本書能夠成為你開始畫圖的契機。

專心動手畫圖時，就是最快樂的時刻。
與其在意至今的經驗（過去），或是結果（將來）會如何，
不如好好享受體驗本身（現在）。

期望各位讀者能在這本書中找到一個、甚至是兩個以上**適合「現在」**的建議。

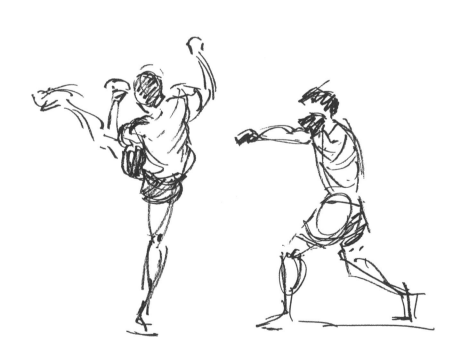

本書的使用方式

Part 1 是為了現在開始想嘗試速繪、畫人物的讀者所設計的單元。

Chapter 02 和 03 包含了從靜止畫來練習速繪，以及從影片速繪的練習。

想從靜止畫繼續畫的人，**不要停在 Chapter 02**，進入 Chapter 03 吧！
請務必看到「練習畫動作的其中一格」之前一篇。

Part 1 的練習，是為了讓各位理解思考方式所準備的，並當作開始速繪的契機。
掌握大概的方法後，請自由地畫很多很多的人。

Part 2 收集了許多能當作參考的啟發，好讓各位繼續速繪。
順序是隨機的，各位可以在方便的時候看你喜歡的項目。

Part 3 是我近三年來所畫的速繪。
外出時畫的速繪、為了收集資訊所畫的速繪、還有在工作坊所畫的速繪等，
畫材和花費的時間都不同。

關於附屬影片

有些插圖和速繪旁，會標示出 **MoVIE** 這個圖示。

這是 Chapter 03 的練習用影片，以及速繪過程的影片。
請上 Born Digital 的網站（https://www.borndigital.co.jp/），從本書《たてなか流クイックスケッチ》的書籍介紹頁下載。

下載用的檔案是有密碼的 zip 壓縮檔案。請輸入下列密碼，用適合的軟體解壓縮。

aErT24q1

IMPORTANT

- 下載後的檔案，除了加強理解本書以外，請勿作為他用。
- 所有檔案的著作權皆屬於影片製作者，也就是本書作者。在未經同意下，無論有償或無償，
 一律禁止將檔案散布給第三者。
- 禁止將檔案安裝在伺服器，或是複數的工作站上共同使用。

Part 1

從簡單的開始畫吧！

Part 1 從為了享受快樂速繪的**心理準備**開始。
接下來的兩個章節，要練習畫人物。

第一次畫人物的讀者也不需要擔心。
我們會簡單地照順序去畫。

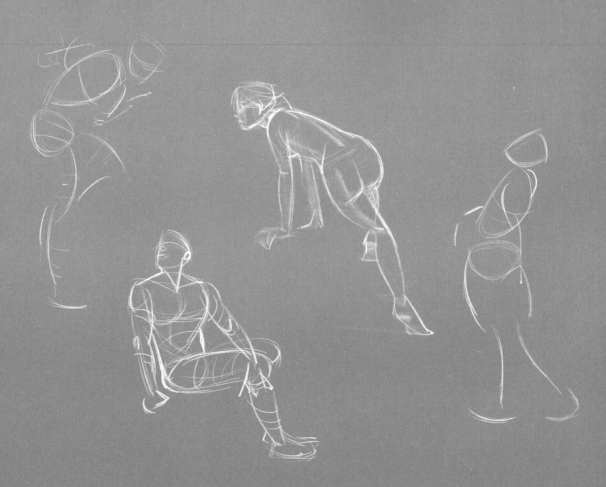

chapter 01

速繪是什麼？

本書將**短時間內**描繪**動態人物**的某個瞬間稱作速繪，
接下來要介紹其方法及思考的啟發。

輕鬆畫想畫的東西的手段。

對我而言，這就是速繪。

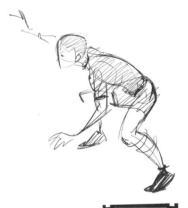

MOVIE

grappling

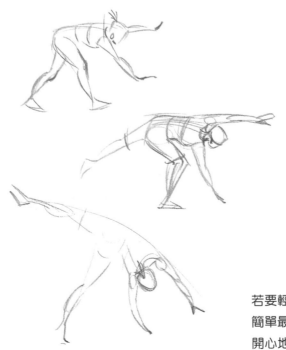

若要輕鬆畫，
簡單最好。
開心地塗鴉吧！

我和速繪的邂逅

我從小就喜歡畫圖。
畢業後就開始從事動畫師的工作。
願望終於實現，我找到畫圖的工作了！

我想讓畫技更進步！於是，我閱讀透視和解剖學的書，
自認為花了很多時間努力練習。

以下就是當時所畫的圖。

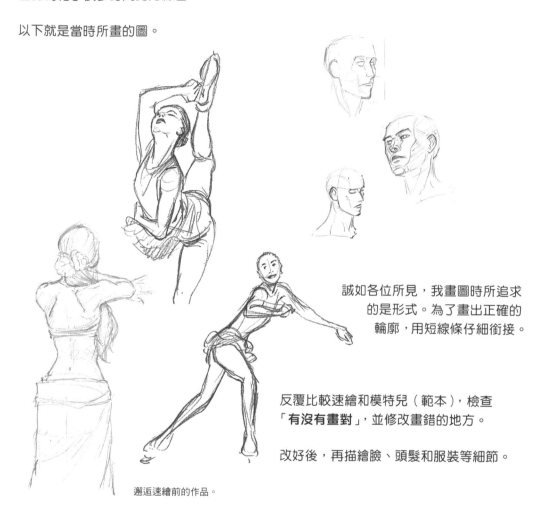

誠如各位所見，我畫圖時所追求
的是形式。為了畫出正確的
輪廓，用短線條仔細銜接。

反覆比較速繪和模特兒（範本），檢查
「**有沒有畫對**」，並修改畫錯的地方。

改好後，再描繪臉、頭髮和服裝等細節。

邂逅速繪前的作品。

然後，我一邊看畫好的圖，一邊這樣想。

> **身邊的人畫得比我更好。**
> 對了，今天的練習，有沒有讓我更進步？
> 雖然不知道有沒有，既然畫了這麼多，遲早會有效果！

前一頁的圖，感受不到「想畫的心情」。
「畫出正確的圖」才是畫圖的目的。
我不知道自己想怎麼做，就這樣不斷練習。
正確地說，應該是我從來沒有想過。

「想學會畫更棒的圖」，
充滿熱情的幹勁，就是我的動機。
我並沒有畫得非常詳細，
而是畫到某個段落就停手，
深信「一定會有什麼效果」，
只要畫過就心滿意足。

除此之外，某些棒球的速繪，
也畫在同一本素描簿裡。

畫出想畫的東西的一頁。

現在看起來，雖然圖都是直線、很僵硬，
但我畫得很開心，是緊盯著畫面畫出來的。
該怎麼做，才能把正確的動作畫在紙上，同時不亞於我所感受到的印象。
我沉迷在其中，不斷反覆摸索。

這些圖**並沒有**打算畫得很好，
只是一心想表達自己想畫的東西和印象。

以下的圖也出自同一本素描簿。
企圖畫得很仔細的圖（左）旁邊，畫了一個隨筆畫（右）。
想掌握動作，所以嘗試畫了一個小圖。

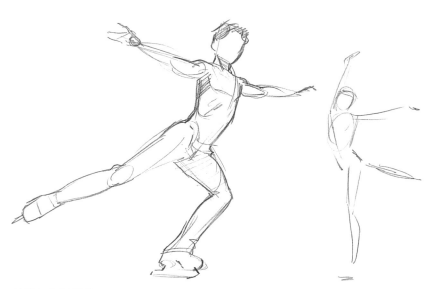

在頁面一角畫了速繪。

用這本素描簿時，我正好看到了《Ron Husband 教你畫速繪》
（Quick Sketching With Ron Husband）這本書。用自由流暢的線條所畫的
簡單素描，從兩三分鐘就完成的速繪中，可以感受到當時的氣氛和感情。
書上是這樣寫的：這是**藝術家的訓練**。

「哇！就是這個！」我這麼想。

因為喜歡就自動做的事，過去畫在頁面角落的塗鴉，
有了**速繪**這個了不起的名字。這麼一來，
我就能抬頭挺胸地畫在頁面中間。
因為畫起來非常開心，要我畫幾張都可以。

並不是一張畫到完成，而是可以不斷嘗試的輕鬆素描。

↓

因為想自由地畫喜歡的事物，所以會畫很多。

↓

畫得愈多，想學習的知識、想畫的事物也會愈多。

一旦能夠自由畫喜歡的事物，正面的循環也會開始。
在好的循環中，由於目的非常明確，不管是磨練畫技的練習、學習理論和講義，也都能專
心研究。

拋棄成見

直到我認識速繪,放開心胸,正面的循環開始之前,我一直認為**努力畫**是一件好事。回頭想想,除了這一點,我也受到了各種**成見**的束縛。

在我恍然大悟以前,我繞了好一大段遠路。各位讀者請務必抄近路,從拋棄毫無用處的成見開始吧!

常見的四個成見(錯誤!)

· 人的身體很複雜又難畫。　　· 仔細觀察就會畫。
· 畫動作很難。　　　　　　　· 多畫一定會進步。

人的身體很複雜又難畫

這句話就像常識一樣經常聽到。
真的是這樣嗎?
認為自己不會畫,並不是因為人體很難,
而是因為**你企圖畫得很複雜**。

　　　火柴人會畫吧?這樣就足夠了,從火柴人開始吧!

在 Chapter 02 中,我們會用範本來練習畫人體。

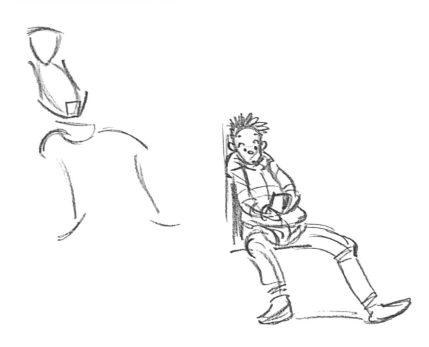

仔細觀察就會畫

你是不是認為**畫圖前要培養觀察力**呢？
所謂的「觀察力」，多半是**知識和經驗**。
簡單而言就是熟悉就知道，不熟悉就不知道罷了。

速繪是邂逅、發現、實驗的好機會。
不要受限於寫實和正確性這些字眼。

畫動作很難

請放心，真的很簡單。

首先從注意動作、觀察開始。
同時看很多東西、畫很多東西，一定會覺得很難。

在 Chapter 03 中，我們會練習畫動態人物的某個瞬間。

多畫一定會進步

請不要把增加張數當作目標，請不要過度努力。

如果「畫圖」是「快樂的事」之一，那就多畫吧！
在你畫圖時，一定會遇見許多想畫的事物。
也會增加許多想深入了解的事。
開心體會各種經驗吧！

以畫技進步為目標，埋頭努力，可以讓自己習慣一種畫法。
但除此之外，不會有其他進步。
畫圖以外的所有經驗，總有一天會在各位的作品呈現出結果。

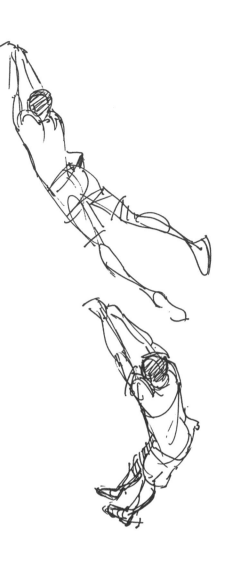

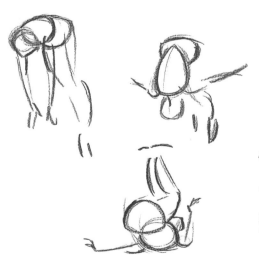

**快樂地畫圖，
一定會有所改變。
這就是速繪的魅力。**

放輕鬆、柔軟地

成為動畫師後不久,我曾經把自己的畫法和別人的畫法做比較。因為我想了解,畫出讓我喜歡的圖的人,和**我自己的畫法**有什麼不一樣。

我懇求了很多人,讓我拍攝他們的手部動作。差別非常明顯,我畫圖時最**僵硬**最用力。線條很短,手的側邊緊緊黏在紙上。畫線的速度很快,而且只有握鉛筆的指尖在動。

讓我覺得我想畫出這種圖、我喜歡這種圖的人,他們的畫法不一樣。**線條很長,動作輕快**,筆觸柔軟而且顏色淡,畫起來悠然自得。他們從肩膀到整條手臂都在動,輕輕描繪,一邊摸索一邊慢慢往下畫。而且也不會拘泥於一開始畫的淡色線條,會一邊調整一邊畫,直到最後的最後才會形成確切的線條。

手很用力。

明白後,我開始學習放鬆,練習用整條手臂畫圖。長久以來,我都用自學的方法畫圖,就算腦子很清楚不能這麼做,想改變也沒那麼簡單。我花了很長的時間,才落實放鬆地從畫淡色線條開始這件事。

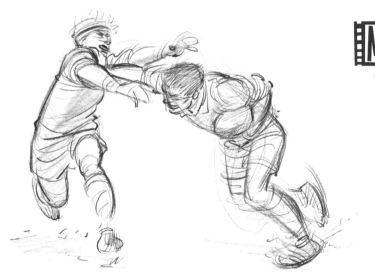

MOVIE

rugby1

從畫淡色線條開始:橄欖球。

改變畫法後,最大的變化就是我學會了**看整體**。
大幅移動手臂畫長線,就會強制變成這樣。
改變後才第一次體認到,我一直專注於筆尖,追求著整體的一小部分。

不要介意他人的眼光

我想畫能夠拿給別人看的圖！
今天我一定要畫出人生中最厲害的一張圖！

畫圖的時候很容易有這種想法，這樣子形同給自己沉重的負擔。
令人訝異的是，一直保持這樣的想法，這個意念就會變成阻撓，連塗鴉也沒辦法打從心底
快樂地畫。

這是塗鴉，放輕鬆畫就對了！
不要和別人比較。
也不要尋求正確答案，畫圖沒有正確答案！

以下的圖是我在踢拳健身房所畫的練習情況。就算沒有畫出臉，也沒有畫出細節，一
看到速繪依然能回想起在現場聽到的聲音、速度感、以及認真的模樣。這就是我想畫
的速繪。

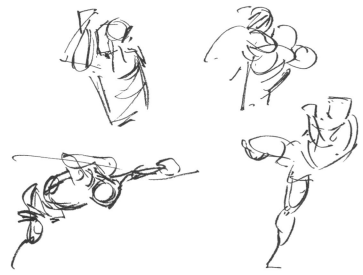

畫下當場所見的印象。

人的動作伴隨著感情。不只要從外部掌握動態，若能感受到動作的節奏和對方的情感，畫
起來一定會更快樂、更輕鬆。

畢竟畫的是當時接收到的**印象**，「正確的圖」這種絕對的答案是不存在的。就算同時在同
一個地點看到，**每個人感受到的印象也不同。**

每個人都不一樣。
有時候畫得出來，也會有畫不出來的時候。
想畫的東西和實際上畫出來的東西，有時也會不同。

這種不穩定，也是速繪的樂趣之一！

不要和別人比較

如果有一張圖讓你覺得「畫得真棒」、「我想畫出這種圖」，就把那張圖吸引你、讓你喜歡的地方具象化。藉由這樣的行為，學習對方的優點。

看別人的圖，是為了單純鑑賞，「學習對方的優點」。
不是用來和自己比較，尋求正確答案用的。

不批評自己的圖

相較於「很棒的圖」這種不具體的理想，有些人會批評自己的圖。
反覆這麼做學不到東西，也無法累積經驗。

和今天一樣，從完全相同的視點，看完全相同的東西，
並且用同樣技能來畫，這種經驗不會有第二次。
別人絕對畫不出來，是唯一的一張圖。
充滿自信地畫吧！

如果你無論如何都想比較，
就和前些時候的自己比。
笑著回頭看自己畫過的圖吧！
觀察累積許多經驗後有什麼變化，
也是很快樂的事。

專欄：小孩子畫的圖最強

小孩子一發現想畫的事情或東西，就會隨心所欲地畫。
說是肖像畫卻不怎麼像，線條歪七扭八，顏色也是隨便畫。

看到這種圖，會無條件地被吸引。

©ゆの

一發現「想畫的東西、事情」，小孩就會**一股勁兒**地畫。
不為了任何人，也不是為了獲得稱讚。從這些圖裡，
可以感受到「喜歡」、「一心一意」這種**熱衷**的力量。

當然也有很多顛覆常識的奇怪圖畫。
就算感到有趣，覺得「到底是用什麼觀點、用什麼方法來捕捉這個世界」，
也不會認為他是錯的。

看到對方開心畫出來的圖，看的人也會展現笑容。
同時明白必須先找到「喜歡的事情」、「想畫的事情」，
畫技是日後才會隨之而來的。

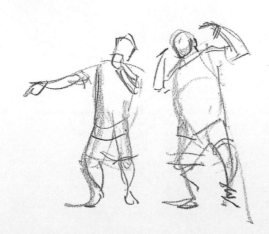

魅力十足的圖
和技巧或常識
毫無關係。

畫喜歡的對象

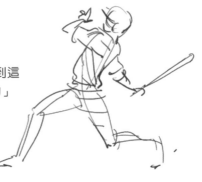

我喜歡畫正在動的人。不瞞各位,我花了很長的時間才察覺到這一點。一直以為只是單純地有「畫得很起勁」和「畫得不起勁」的時候。

有一次,我回頭看素描簿,發現有兩種圖,我畫了很多:
- 人體用力伸展的瞬間。
- 朝某個方向的動作,折回別的方向的瞬間。

這時候**我終於發現自己喜歡畫這個瞬間**,感到非常驚訝。

大家也找出自己畫起來很開心的東西吧!一邊畫圖,一邊慢慢找也不錯。沒有比**隨心所欲畫出自己喜歡的東西**這種心情更強的動機。

看過許多相同的對象,累積資訊後,就能輕鬆地觀看動作。反覆地畫,觀察愈來愈深入,就會變得愈來愈開心。不但不會膩,還正好相反。

接著就會產生慾望。
我想掌握最關鍵的瞬間!
我想表現出疼痛,甚至是聲音!

像這種「**我想要更○○!**」的心情,會驅使我們前進。
能夠輕鬆累積**密集**的經驗。

畫喜歡的東西,就會自然而然懷有「想畫」、「喜歡」的心情。

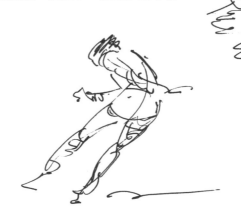

速繪是觀察的紀錄

速繪在字面上的意義就是「短時間畫出來的隨筆畫」。
畫很多速繪是這本書的宗旨。
這是什麼意思呢？我在這裡簡單說明一下。

畫兔子！
在動物園的可愛動物區，
看到可愛的小兔子。
很喜歡，想把牠畫下來。

註：描繪的對象不是人類，而是以「兔子」來說明。
熟知兔子的人，請替換成「雖然知道但不太清楚」
的動物再往下看。

你會怎麼辦呢？

應該會將你記憶中的兔子圖，搭配眼前**兔子的特徵**，
畫出簡單的塗鴉。

差不多大概知道，但不知道細節。
應該是這種狀態。

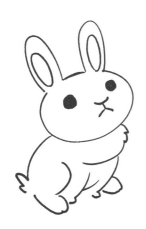

**圓滾滾，
眼睛很大。**

將自己覺得「可愛」的地方
畫成重點。

日後有「我想畫更多兔子」的想法，就會查兔子的資料，
或是再去看一次吧？

查資料、親眼確認，會根據想畫兔子的「**什麼地方**」而有所改變。

可能是耳朵的長度、毛的顏色、鼻子和眼睛的形狀。
也可能是活潑地跳來跳去時的腿部動作。

為了把明白的事記下來，於是畫下**觀察筆記**。

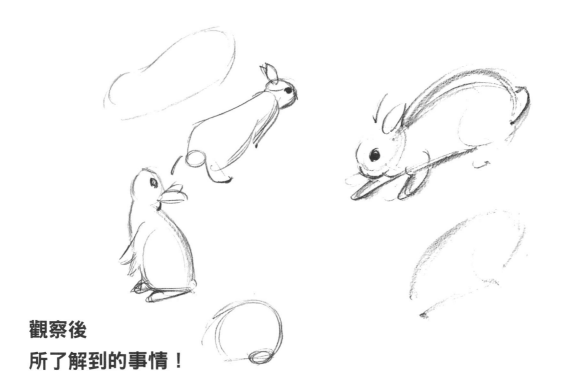

觀察後
所了解到的事情！

速繪就是類似「觀察筆記」的東西。

話雖如此，並不是把既定的事物看個仔細！
也不需要每天固定時間來畫。

為了**更了解**喜歡的事物，**去看、去查資料**。
然後畫下**非常任性、為了自己**的觀察筆記。

那麼，我們做了很多調查和觀察，也很習慣畫兔子了。
接著要畫成作品，會有許多不同的方向。

有人講究顏色、質感，企圖仔細表現真實的兔子。
也有尋求簡單抽象化的人，或者改成卡通風的人。

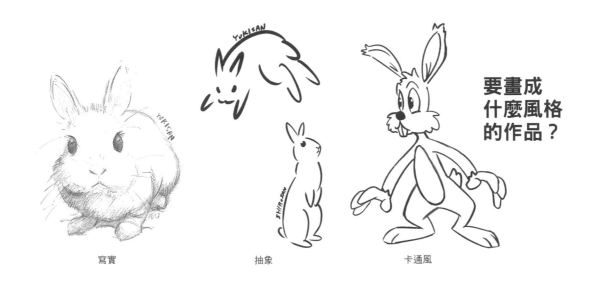

要畫成
什麼風格
的作品？

寫實　　　　　　　　　抽象　　　　　　　　　卡通風

風格和表現，**與速繪是兩回事**，大家要分開思考。

輕鬆地畫

藉由觀察獲得的經驗和記憶，會直接或間接轉換成**現實感**並活在作品中。
不斷畫速繪，能培養出短時間內掌握**特徵**的能力。

任性地、輕鬆地畫出喜歡的東西。

用眼睛看，動手畫，不斷摸索測試，快樂享受速繪的經驗吧！

短時間作畫會降低嘗試和錯誤的門檻。
假設花了好幾小時、好幾天畫出來的圖有奇怪的地方，重畫是一件令人鬱悶的事。隨手畫的速繪就算發現到奇怪的地方，也能根據這個地方，輕鬆地畫出第二張、甚至第三張。

一步一步往前進吧！畫愈多圖，看法、畫法和想法也會改變。
享受這樣的變化吧！

注意動作

這本書的主題是**畫動態人物的某個瞬間**。
只要鎖定目的,觀察的重點也會簡化。

畫下印象,而不是模樣形狀。

身體基本部位的位置和方向,表現出人類**動作的基本資訊**。
如果能將「模樣形狀」從觀察的重點排除,就能更簡單地看清動作!

我會在 Chapter 02 具體說明,從觀察以下四點開始。

1) 身體基本結構
2) 位置和角度
3) 方向
4) 氣勢

簡單地
一個一個來!

大循環中的一個要素

一直畫速繪，不只畫法會改變，還能逐漸了解自己想畫和喜歡的事物。
這麼一來，**想深入了解的事**就會增加。
肯定也會感受到**畫技追趕不上**想畫的事物。

這是下一個課題。當課題具象化，思考克服方法也會變得更簡單。

<div align="center">

觀察→畫→知道不足的地方→得到知識或畫技→觀察→畫

</div>

這就是速繪的大循環，畫圖本身是其中的一個要素。

比方說，想更了解肌肉或骨骼時，就會深入學習。
如果想製作寫實風的作品，就會為了表現而學習技巧。

一口氣想做太多事情，反而會突然變得很複雜。
先從簡單的事開始，一邊畫很多圖，同時累積知識和經驗。

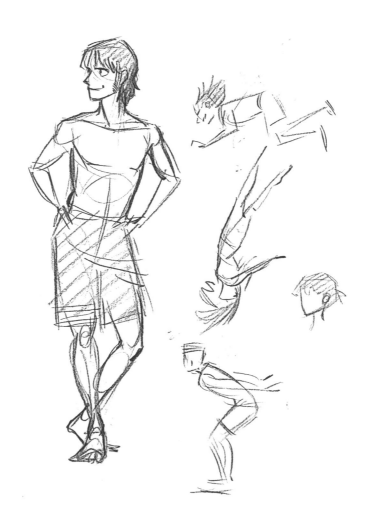

快速地畫？

「該怎麼做才能畫得快？」
有人曾經問我這個問題。
但是，速繪的**速**，指的不是**快**，而是**短時間**。

並非短時間內盡可能畫下許多資訊，
而是利用一分鐘到五分鐘的時間，畫下**能畫的東西**。當然是輕鬆的塗鴉。

觀察對象，**想像**（用頭或身體掌握印象或特徵），實際畫下來。
仔細看繪圖的處理過程，可以分成以上這三種。
畫的處理過程也可以分得更細。

習慣後，所有過程都會變得更有效率。

不需要努力填滿，只要簡單明瞭地把看見的東西、留下印象的東西畫下來。
就算無法隨心所欲地畫，
也要懷著享受一切經驗的心態去面對。
一旦掌握到訣竅，就會變得非常開心！

讓各位看一個最近的例子。
不管是運動還是日常動作，不知道身體怎麼動的時候，一定得專心觀察。
光是看，還有分析動作來想像，就已經竭盡全力。
一開始只能掌握到整體的模樣。

**一邊摸索，
專心分析。**

下巴抬起來？

腰和腳
的角度？

傾斜度？

默劇的動作。

能夠猜測到身體動作和下一步會做什麼，
從觀察到想像的時間就會迅速縮短。
這麼一來，在同樣時間內能畫的資訊也會急速增加。

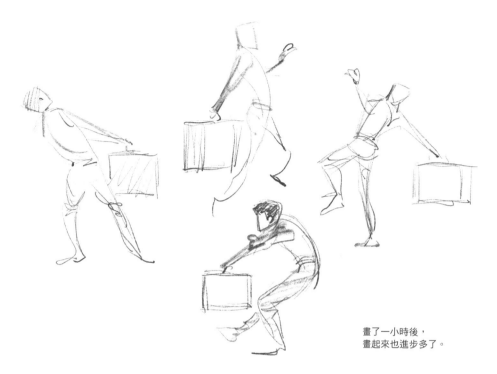

畫了一小時後，
畫起來也進步多了。

一邊觀察眼前的對象一邊畫時，
再怎麼等也不會恢復成相同的動作。
放手去畫吧！
沒有留下印象的地方，就靠後來的觀察，
或是經驗輔助去畫。

憑當場看到的印象，組合知識後去畫。

看得到的資訊太多，無法決定畫什麼時，
不畫也無所謂。
專心觀察，感受動作吧！

看影片速繪，可以重複確認無數次！
利用暫停、快轉、慢速播放，不斷確認動作，
創造屬於自己的印象。

如果是畫習慣的對象，就會跳過在腦裡想像的步驟，
並能夠靠資訊直接從眼睛傳到手的感覺來畫出線條。

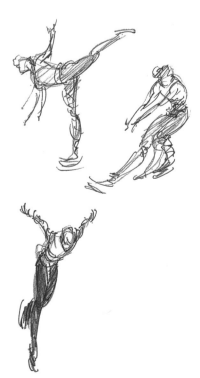

總結

在本章中，我聊了開始速繪的心態，
以及速繪在這本書的定義。

我能夠持續從事繪畫的工作，
我認為是因為自己**不侷限於一種模式**，
把自己當作升級的工具在畫圖的緣故。
如果是速繪（塗鴉），就能放輕鬆，
忘記時間埋頭去畫。

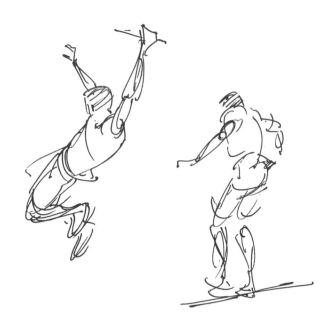

只畫喜歡、擅長的東西，也能夠找到許多課題和目標！
不需要勉強克服「不擅長」，當你有**想試試看**的想法時再挑戰，
就能更有效率地克服困難。

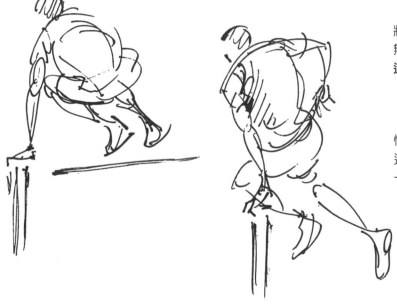

將會讓你猶豫、
無法輕鬆從錯誤中學習的**成見**，
通通拋棄吧！

懷著輕鬆的心態挑戰，
這許許多多的經驗，
一定會帶來改變！

專欄：我念小學時想畫的東西

在我的記憶中，讓我第一次有「**我想畫這個！**」的想法，
是**在圖畫中**投超高速球，或是打倒一個人的樣子。

在圖畫中，任何想做的事都能夠實現，顛覆了現實。

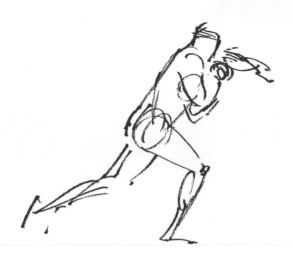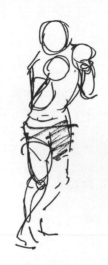

這是發生在我念小學時的事，已經好幾十年前了。
當時的紙張不便宜。
但是在我家，無論何時都放著一整疊背面空白的廣告單。

這是母親從公司拿回來的，說念書時可以用。
她大概是認為可以拿來計算或練習寫字吧？

雖然不知道母親的用意是什麼，但我如獲至寶，
毫不吝嗇地用背面來塗鴉。
即使只畫了幾條線，若不滿意就把那張紙丟掉！

下一張、再下一張，就算幾乎空白，
只要不滿意，我就毫不惋惜地丟掉。

現在回想起來，真的覺得「很奢侈」，
但當時想從第一條線到最後一條線，
都用喜歡的線條畫到完的想法太強烈了。
從來沒用過橡皮擦修改，
只是埋頭不斷地畫。

這麼奢侈地用紙的背面所畫的東西，

舉例來說……

被拳頭揍時的痛苦。
說得更仔細就是，
被人狠狠地用拳頭揍，
然後覺得「**完蛋了**」的瞬間。

投出沒有人能打到的高速球那一瞬間的投手。

我非常非常想畫這樣的瞬間，所以我不斷地畫。

對當時的我而言，棒球或踢拳這種運動專門雜誌的照片，是非常寶貴的資訊來源。
尤其連續動作的照片更是寶物。

我想畫這個瞬間。
我想要一口氣畫完。
我想畫自己覺得最爽快的線。

畫圖時的心情，從小學時就從未改變過。

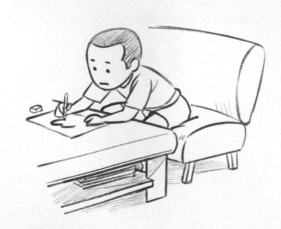

chapter 02

練習簡單畫全身

在本章中，我們要練習非常簡單地畫出全身。
下方的插圖稱作**樣板**，把這個當作掌握人的動作基準。

必須畫下來的是**主要部位的位置和角度、方向、氣勢**（動作的強度）。
我們按部就班，一個一個切入觀點來解說。

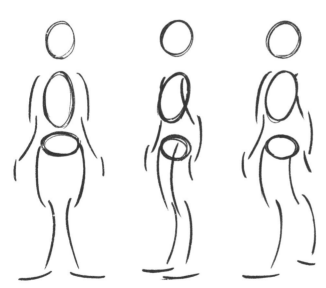

基本姿勢的樣板。

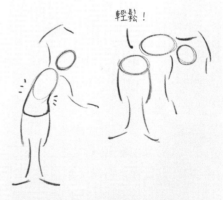

輕鬆！

將全身分成 15 個部位，
部位和部位之間留下空白，
就能輕鬆畫出姿勢。

**用輪廓線圈起來
很難彎曲！**

1.注意基本結構

動筆畫之前，用兩個階段來觀察人。

1. 看全身。
 那個人在做什麼？你有什麼感覺？

2. 看部位。
 位置和傾斜度？有什麼功用？

單靠**人體基本結構**，就足以畫出觀察的結果。
專心畫基本結構，省略輪廓、細節和臉部等。

輪廓：先看到輪廓，觀點就會變得複雜，也會難以表現動作。

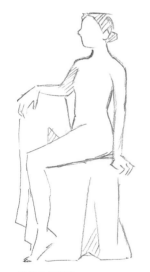

不從輪廓開始畫。

細節：相較於身體細部的起伏、臉和衣服的皺褶、
標誌、陰影等細節，要先看動作。
從簡單的地方開始吧！

先從簡單畫完全身開始。
尚未掌握粗略的整體之前就埋頭去畫細節，
到最後會變得不協調。

不看細節。

一開始先專心簡單畫出整體，之後再添加別的觀點。

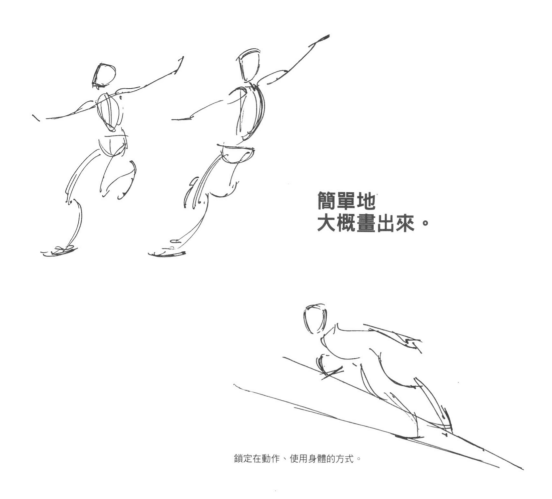

簡單地
大概畫出來。

鎖定在動作、使用身體的方式。

類似火柴人的塗鴉，是不是讓你有點掃興呢？
即使是火柴人，也能表達出**正在做什麼**。
在本章中，會先練習用這種線條畫全身。

準備
之後的練習會使用照片，畫靜止人物的基本結構。
進入下一個階段前，請先準備全身人物的**照片十張**。

將它列印出來放在旁邊，或是用螢幕呈現，方便一邊看一邊畫。

如果手邊沒有合適的照片，網路上有許多照片和影片，
提供速繪（Gesture drawing）練習用，可以多加利用。

穿泳裝或韻律服那種薄衣服的人的照片，或是裸體照片比較好。
穿著寬鬆的衣物，身體結構會被遮住看不見。

這個練習的目的是習慣畫全身。
不要選困難的動作，或是從非常極端的視點所拍攝的照片。
從手腳和身體沒有重疊的基本姿勢開始畫吧！

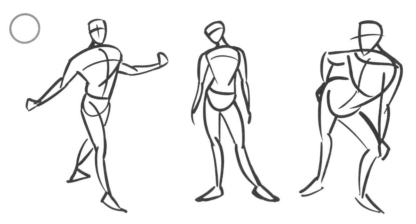

四肢和身體清楚可見，穿著薄衣物或裸體的照片比較好畫。

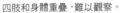

四肢和身體重疊，難以觀察。

穿著寬鬆衣物，遮住了身體結構。

若要在網路上搜尋照片，
可以用「croquis reference」、「model drawing reference」、「art model poses」、
「gesture drawing reference」關鍵字，搜尋**圖片**或**影片**，會出現非常多人物素描練習用
的姿勢照片，或是附時間限制的影片。
（撰寫這本書時，提供用來練習畫人物的影片和圖片的網站，似乎以英文網站為主流。）

接著請準備紙和筆等喜歡的繪畫工具。
喜歡用鉛筆畫的人，建議用比 3B 還要軟的鉛筆和 A4 左右的大素描簿，可以更放鬆地畫。

2. 用平面畫全身

將全身分成 15 個基本部位，**學會習慣**簡略化後再觀察。
基本的樣板是照**骨骼**結構，將人類全身大概分割後的結果：

> 「頭部、胸部、骨盤」是橢圓形的**形狀**。
> 「上臂、下臂、大腿、小腿、手、腳」是**線條**。

接下來，為了畫出知道**正在做什麼**的圖，
我會將觀點分成五個階段來說明。
靠這個樣板，就算想畫輪廓、細節也畫不出來！

階段 1：直接臨摹
從簡單的練習開始。

練習：直接畫刊登在本章一開始的三個「基本姿勢樣板」，
還有以下的例子。**沒有完全符合範例也沒關係**。
只要想著**分開畫 15 個基本部位**，一個大約花 30 秒去畫。

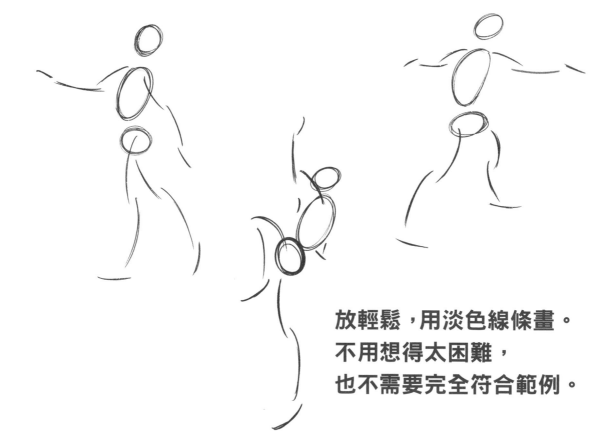

放輕鬆，用淡色線條畫。
不用想得太困難，
也不需要完全符合範例。

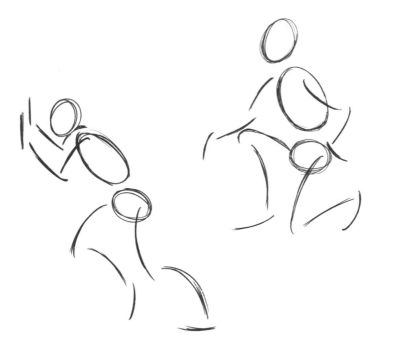

利用圓和線，畫出全身的各個部位。

關節部分留白。手肘、膝蓋的地方，
要畫成兩條弧線重疊。

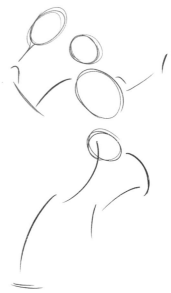

重疊

階段2：看照片畫人物

接下來看著照片，仿照樣板用 15 個部位畫人物。
記得使用姿勢單純的照片。

練習：從剛才準備的照片中挑選五張（剩下的會在階段 4 和階段 5 使用）。
仿照樣板，用圓和線畫出全身。
畫一個人的時間大概抓 30 秒左右。

不需要遵循輪廓畫。放輕鬆，**大致**畫出頭部、胸部、骨盤（腰）的**位置**，
手臂和腳的**傾斜度**，手腳的**方向**。看不見的部位不畫也無所謂。

雖然是頭部、胸部、骨盤，但不需要想得太困難。
頭部大概在這裡，
胸部（背部）在這裡，
腰部在這裡⋯⋯像這樣隨意的感覺最合適！

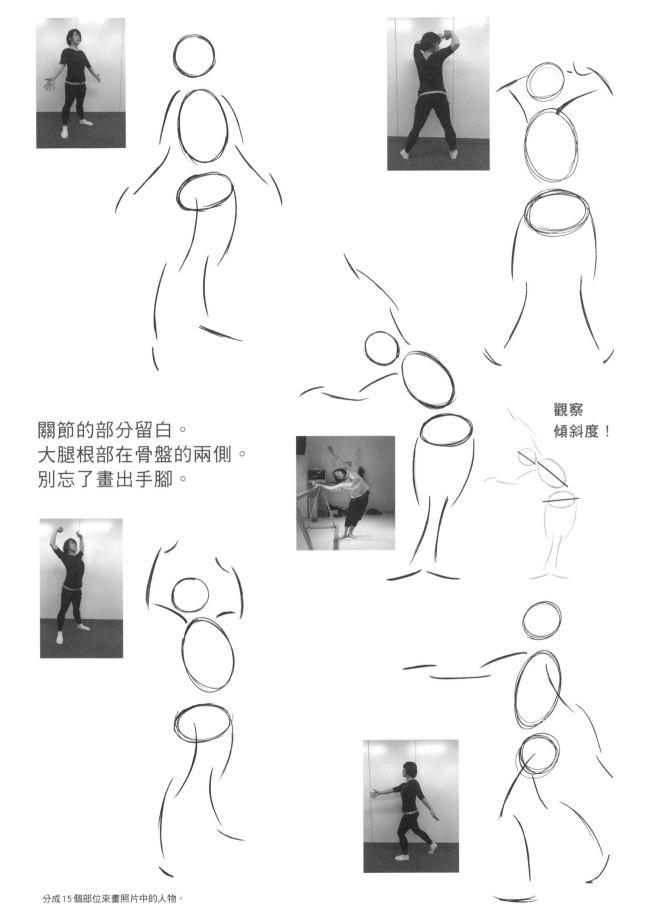

關節的部分留白。
大腿根部在骨盤的兩側。
別忘了畫出手腳。

觀察
傾斜度！

分成15個部位來畫照片中的人物。

階段 3：用直線表示方向

接著，把**頭部**和**骨盤**從圓形改成 D 字形。
將樣板的圓形加上直線，就能表現出**臉的方向**和**骨盤的傾斜**。

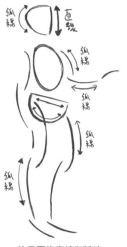

畢竟是人體，雖然是直線，但稍微彎一點也沒關係。
該怎麼彎，照你的感受、看到的樣子畫就可以。
若感到不知所措，就仿效樣板的彎曲方式。

注重兩條直線和弧線。

將頭部和骨盤畫成 D 字形
- **頭部**：臉朝正面看的方向用直線，後頭部那一側用弧線，畫
 D 字形。就算不是朝正側面，臉朝的方向也要畫成直
 線。如果是面對正後方、正前方，就畫成圓形沒關係。
- **骨盤**：腰部（上方）用直線，胯下用弧線，畫成 D 字形。

手臂、腿、手、腳的線條
- **手臂、腿**：上臂、下臂、大腿、小腿，分別用一條**弧線**畫。
- **手、腳**：畫直線或弧線都可以，用一條線表示方向。

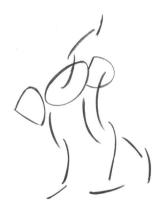

確實畫出弧線彎度，就能表現出比直線更柔軟的動作。

練習：使用階段 2 時用來畫圖的那五張照片。
用直線表示**臉的方向**和**骨盤的角度**。注意**弧線要確實彎曲**，再畫一次。

或許會比剛才還要花時間。
但畫一個人的時間要控制在一分鐘左右。
若超過一分鐘，表示你想得太細了。
目前還不需要考慮平衡、比例、像不像人的問題。

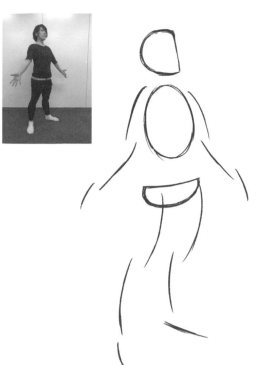

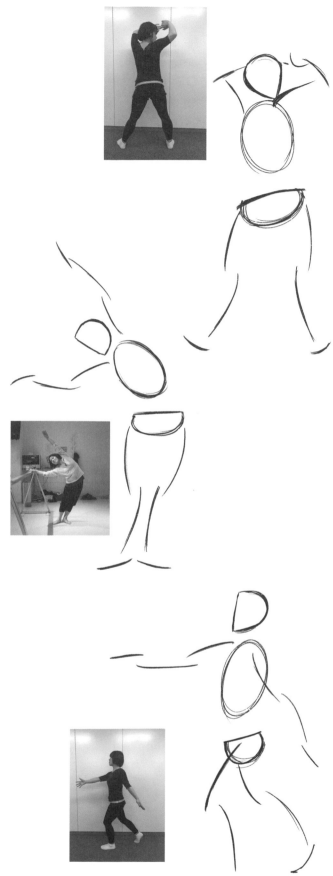

眼睛半閉，
看的時候就能省略細節。

要注意臉面對的方向
和骨盤的**傾斜度**！

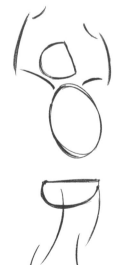

用兩條直線表示大概的方向。

階段4：用D字形畫胸廓

接著把胸廓也畫成D字形。頭部和骨盤的D字形，「臉面對的方向、骨盤的上方」直線的位置是固定的。胸廓的哪裡要畫成直線，並沒有固定位置。

看起來偏圓的地方用弧度大的弧線，另一側用短直線，充當成D字形。

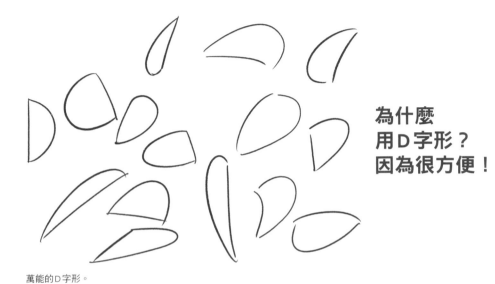

為什麼
用D字形？
因為很方便！

萬能的D字形。

上方的插圖是寬度和方向都不同的D字形變化。這樣子只不過是弧線和直線圈起來的一個形狀。試著加上頭部的D字形和手臂吧！

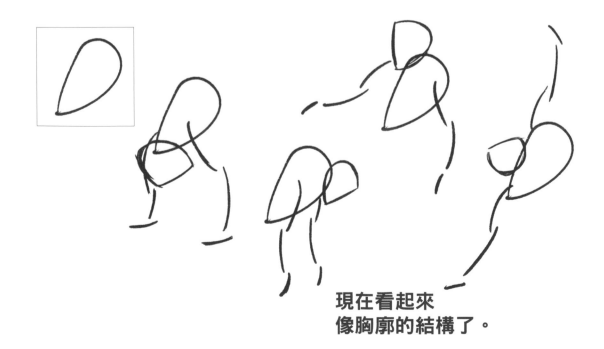

現在看起來
像胸廓的結構了。

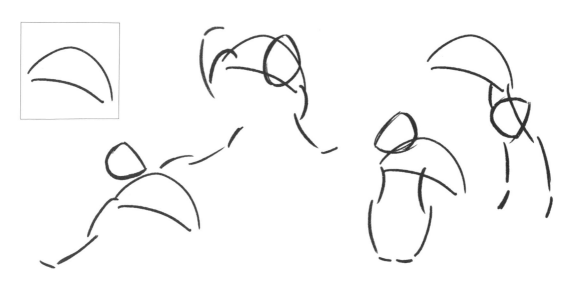

手臂可以畫在和D字形重疊的地方，
從分開的位置畫也可以，
看到什麼就畫什麼沒關係。
目前還不需要考慮肩關節的問題。

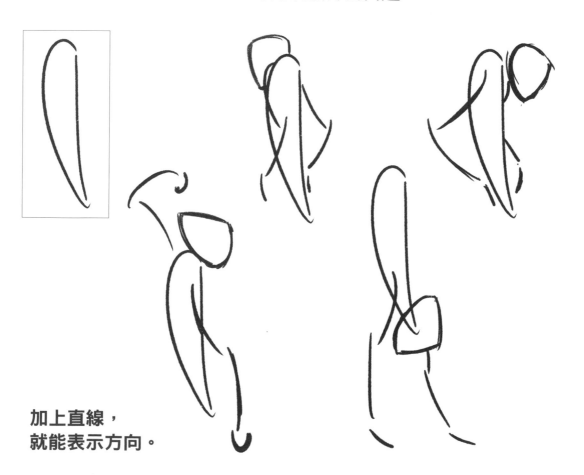

**加上直線，
就能表示方向。**

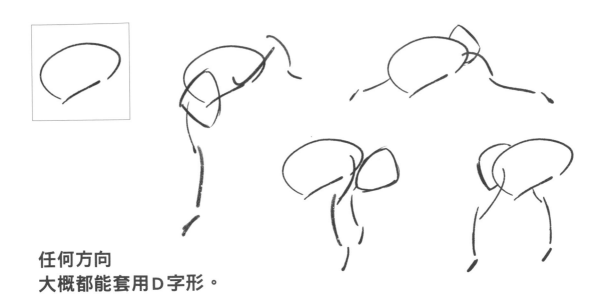

任何方向
大概都能套用D字形。

如果不知道該畫直線還是弧線，就把身體**面對的方向**畫成弧線，另一側畫成短直線試試看。人體的動作都具有方向性，除非是朝向正面放鬆，一定會朝某個方向前進，被某個東西吸引，或是肩膀往後拉。從照片看出方向，用胸廓表示方向吧！

練習：把準備好的十張照片，所有的頭部、胸廓、骨盤都用 D 字形畫畫看吧！畫一張的時間大約 20 秒。

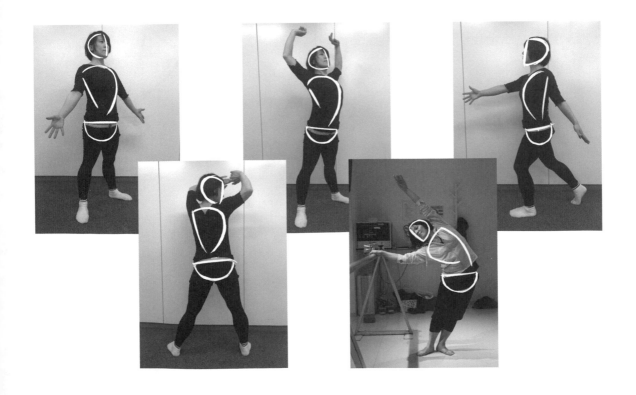

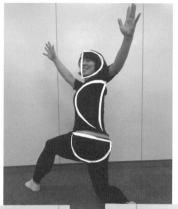
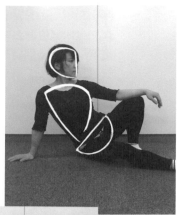
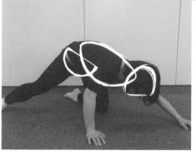
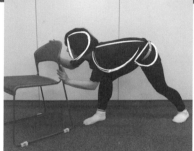

D 字形不是輪廓，也不是骨骼，
硬要說的話是**印象**。

**差不多是這種感覺!?
這樣就 OK 了。**

組合D字形和弧線，表示方向。

畫直線表示方向，可以說是將你所看到的印象
筆記下來的「記號」。

同一張照片（姿勢），也可以套上
方向不同的 D 字形！

階段 5：表現氣勢

我們成功地只靠各部位的位置和角度，就表現出朝向哪裡、做出什麼姿勢。
接下來要意識到**氣勢**。要表現氣勢，除了位置和角度，還必須利用**曲線彎度的深度**和曲線的**頂點**。

氣勢是無形的。有時從照片也難以感受到氣勢，更別說是靜止姿勢了。

這時候要想像那個人物「**接下來要做什麼**」，體會他的心情，試著稍微強調人物的前進方向或注意力集中的方向。

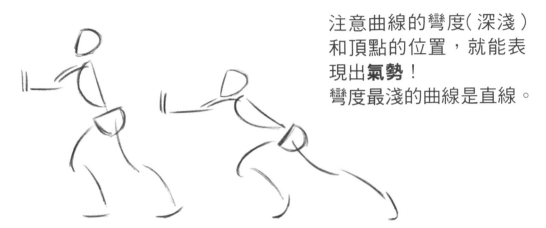

注意曲線的彎度（深淺）
和頂點的位置，就能表
現出**氣勢**！
彎度最淺的曲線是直線。

不考慮人類的輪廓或遵循形狀，感受到速度和伸展的地方用直線，
感受到力道和柔軟度的地方用曲線，就能表現出動態的**印象**。

我們用幾個簡單的例子來說明。

拿起重量輕的物品。

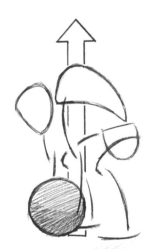

拿起重量重的物品。

骨盤的位置、雙腿彎曲的深度不同，**背部曲線的弧度和頂點的位置**，
最能表現出要拿起的物品的重量。
大腿的曲線也彎得較深。

比較步行、跑步和衝刺。
除了各部位的位置和角度，還要調整曲線的彎度和頂點的位置來表現**氣勢**。

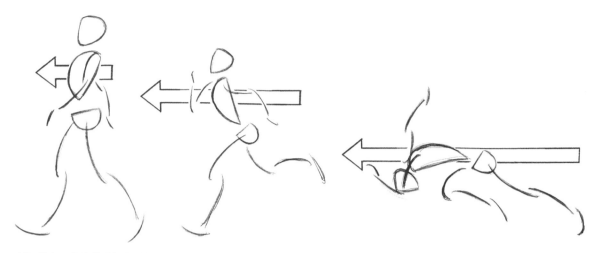

步行、跑步、以及短跑的起跑衝刺。

請注意表示動作方向的箭頭和各部位的關係。
和箭頭垂直時，彎度較深，沿著箭頭時則幾乎變成直線。
動作和時機不同，施力處會改變，也會因為看的位置而有所不同，記住大原則會比較方便。

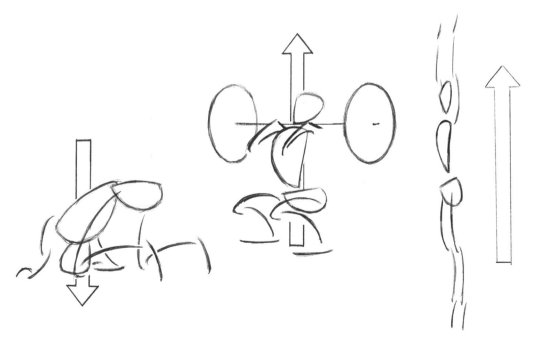

用動作方向來表現氣勢。

練習：作為用樣板畫人的總練習，加入目前為止說明的所有觀點，看照片畫吧！用階段 2 和階段 3 沒有用過的**五張**照片。

時間大概是一個人一分鐘左右。

畫習慣之前，超過一分鐘也無所謂，要畫完全身。
如果花了遠超過一分鐘的時間，可能是太介意細節，
或是選了太難的照片。

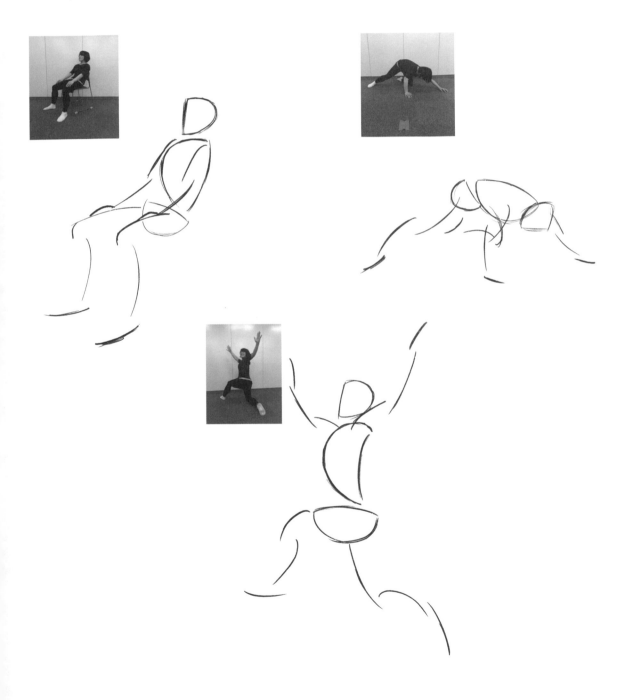

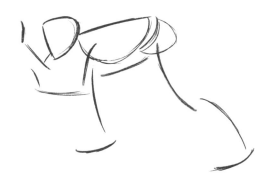
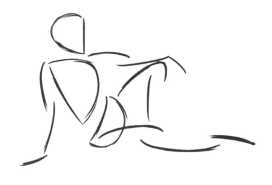

與其仔細畫完一張，應該畫很多張來習慣。
不求一次就提升完成度。
要反覆練習好幾次，逐漸接近理想。

3. 立體化

到目前為止，我們光用形狀（頭部、胸廓、骨盤）和線條（手臂、腿、手、腳）就畫出一個人。這是 2D 的表現方式，稱作 Shape。接下來要把這個立體化。

畢竟是畫在平面的紙上，實際上還是平面的東西。
藉由添加表示立體的資訊，讓 Shape 有了厚度（深度），
看起來就像 3D 的 Form。換言之，若能將剛才作為樣板所畫的 D 字形和線條，
讓它們**看起來像**立體的，就能成為立體的人。

畫過的樣板，是表示位置的線索。
最終的目的要不侷限於樣板的**形狀**，表現成立體的型態。
為此，**放輕鬆，輕輕開始畫，讓畫出的形狀有立體的感覺**，
這兩件事情非常重要。

在本章中，我們只會介紹用線條表示立體的方法。
其他的方法，請參考 Part 2 的小技巧。

將頭部立體化

光是在圓形畫上一條中心線，就會變成球形。
縱線和橫線，畫上兩條中心線，就能表示球的方向

在用樣板畫人的練習中，除了正面和正後面的頭部，
其他都畫成 D 字形。
把這條 D 字形的直線，想成表示球形方向的縱線，
只要再加上一條橫線（弧線），
就能畫出各種方向的臉。

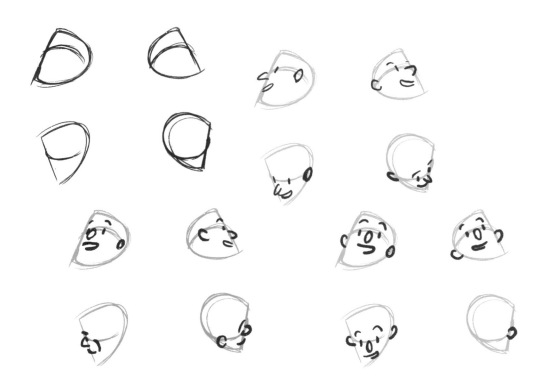

除非有充分的時間，速繪時不會畫臉的五官。
但簡單地加上耳朵和鼻子，可以清楚呈現方向，非常方便。

將胸廓的D字形立體化

將 D 字形立體化的想法，基本上跟頭部一樣。只要畫出縱向的中心線，以及表示膨度的橫向曲線，就能變成有厚度和方向性的立體物。

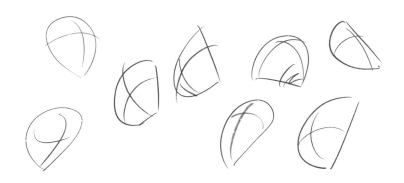

將骨盤的D字形立體化

之前都用淺淺的半圓 D 字形來畫骨盤，可以想像成簡化後的籃子形狀。承受上半身重量，用雙腿支撐的籃子。

將 D 字形上方的直線換成圓，就能呈現出深度和**骨盤的傾斜度**。骨盤的傾斜可以呈現支撐用的雙腿是如何支撐身體的重量。

即使骨盤傾向另一側，也要輕輕畫出圓周。

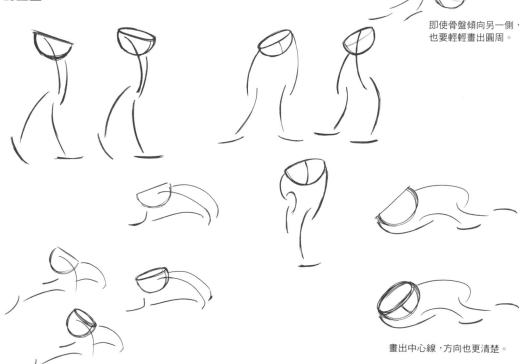

畫出中心線，方向也更清楚。

將表面線立體化

要將之前用線畫出來的手腳立體化，必須用圓柱形去思考。
兩條直線加上幾個橢圓，就能呈現圓柱的方向、粗細和傾斜度。

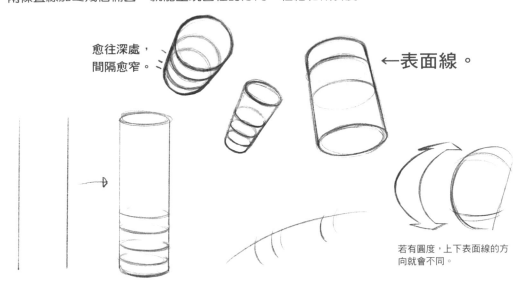

愈往深處，
間隔愈窄。

←表面線。

若有圓度，上下表面線的方
向就會不同。

兩條直線加上橢圓，就會變成圓柱。

如圖，這些表示圓度、粗細、方向的弧線，稱作**表面線**。
因為這些線是繞了周圍一圈，即使只有一條線，加上了表面線，
也能夠呈現出方向、傾斜度和粗細。

不只是手臂和雙腿，胸廓和其他物品，橫過長形物品的線，
稱作 wrapping line、traverse line。

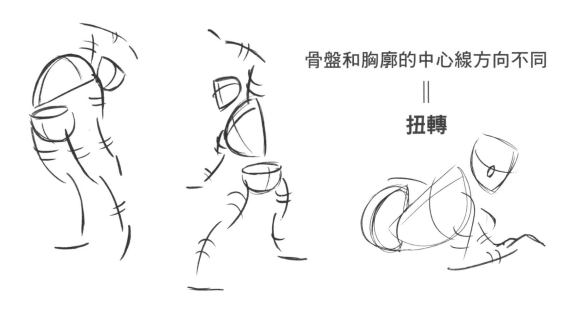

骨盤和胸廓的中心線方向不同
＝
扭轉

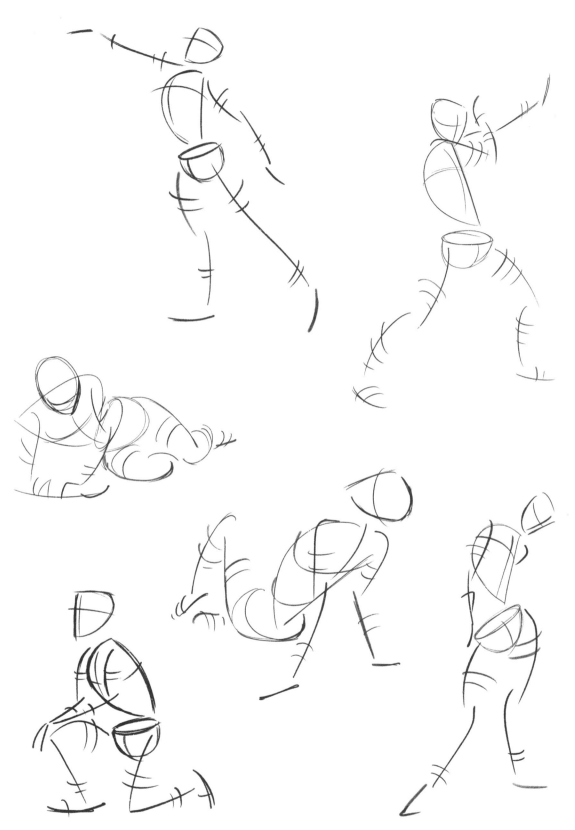

用表面線和中心線讓樣板立體化。

4.不對稱的平衡

用樣板練習的最後一個課題是全身的節奏和動線。

請看下方插圖，這是正面（背面）、斜側面、側面的外貌樣板。
此外，也在樣板的手臂和雙腿加了直線。頭部、胸廓、骨盤也是 D 字形。
這麼一來，所有部位都變成 D 字形了。

樣板：

正面或背面

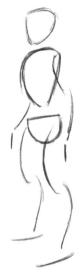

斜側面

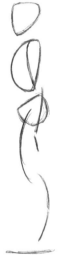

側面

樣板＋直線：

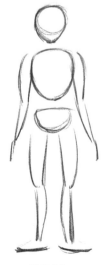

正面或背面

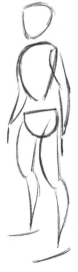

斜側面

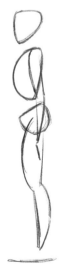

側面

從正前方或正後方看全身，整體來說確實是左右對稱。
頭部、胸廓、骨盤也是左右對稱，這樣會讓事情變得複雜。
千萬不要被搞混了。

假如看的角度不同，又會是如何呢？
不管從斜側面的視點，還是從側面的視點去看，
樣板的弧線都會從頭到腳像流線似地呈現。

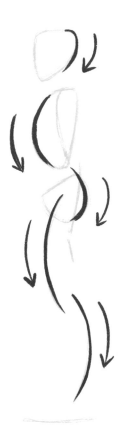

從頭部到腳尖，不同部位的弧線會用舒服的節奏，
連結成流暢的線條。
身體部位和全身也不是左右對稱。

換句話說，除了從準確的正前方和準確的正後方這樣**罕見**的視點去看，
人類無論從哪裡看，都是不對稱的。**不對稱**的部位，時而失去平衡，時而恢復平衡，並同
時做動作或停止動作。

平衡＝停止。
失去平衡＝動作。
靜止時，複數的部位會互相取得平衡。

下方的插圖是在樣板的手臂和腿的弧線，加上左右對稱的弧線後的模樣。
手臂和腿變成了香腸狀。每個關節都截斷，
失去了人體原本具有的流暢度。

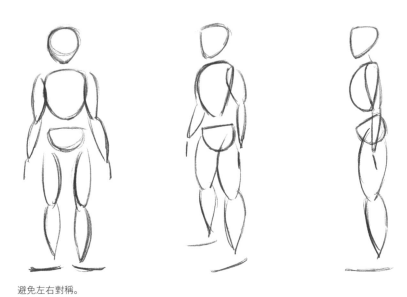

避免左右對稱。

一開始只用一條弧線畫樣板的手臂和腿，
不只是為了簡化。而是為了避免左右對稱，並專注於弧線上。

必須畫的要素增加了，**左右對稱**也會默默加入。
一點點小細節就會**破壞動感**。球和圓柱雖然方便，
卻無法表達弧線或 D 字形所朝向的**方向**和**氣勢**。
重點處必須表現出**方向**和**氣勢**，並且不要破壞動感。

femaleSit1

femaleChair

專欄：姿態

大家是否看過巴洛克的繪畫？有許多描繪了「**現在正要做什麼**」，但稍微失去平衡的人物作品。可以搜尋代表性的畫家魯本斯，或是林布蘭的作品。

巨匠們的作品，從臉的表情甚至到手指尖，都充滿著表現力。但是，面對作品的觀賞者，在一開始強烈感受到的並不是細節，而是**全身所給人的印象**（姿態）。充滿活力，彷彿就要從畫面跳出來似的。

畫中的人物「正在做什麼」、「有什麼感受」、「人與人之間是什麼關係」，立刻就能明白。連「歡喜」、「慈愛」、「悲嘆」這些滿滿的**情感**，都能傳達給觀賞者。「立刻就能明白」的原因就是**畫得清楚易懂**。

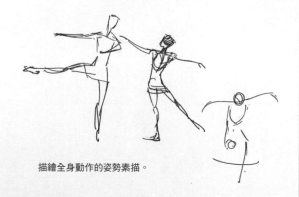

從聖母主教座堂的魯本斯大作《基督升架》（The Elevation of the Cross）可得到的姿態。

製作作品大多從思考「該怎麼畫某某場面（瞬間）」這種大構想開始。
巨匠們為了構思整體畫面，畫了**小草圖**。
此外，為了描繪作品中登場人物的**某個瞬間**，便畫了**人物速繪**。

要畫神話和歷史的一個鏡頭，必須從想像那個場面開始。
觀察人物後畫速繪的經驗，會帶給作品真實感、臨場感。
事實上，確實留下了許多短時間（幾十秒或幾分鐘）畫出來的簡單作品。

像這樣的人物速繪，
稱作 **Gesture drawing**（姿勢素描、動態素描）。

1. 那個人物正在「做什麼」（**動作**）？
 有「怎麼樣」的感受（**感情**）？
2. 為什麼會讓你這麼想？

這個疑問的答案就是主角。
動態指的是動作和感情兩者。

描繪全身動作的姿勢素描。

Gesture drawing 有各種不同的稱呼，
但從以前到現在，很多人都會畫。
為什麼呢？
以下列出主要理由。除此之外，還有很多好處！

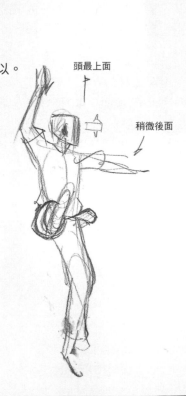

- 養成注意全身（整體）的動線、節奏的習慣。
- 能畫出**清楚易懂的圖**，立刻傳達想表達的訊息。
- 著重全身的感受和印象來畫圖。
 a) 會畫出表達「形容詞」（充滿力道、活力充沛、迅速等）的圖。
 b) 會畫出讓人想像「之前」和「之後」**動作**的圖。
- 能學會在短時間內省略不重要細節的能力。

畫下動作和感情，
圖也會充滿動力。
不管是插圖、圖畫、還是照片，
「有現實感」、「彷彿要動起來」
的作品，會刺激想像力，
怎麼看也看不膩。

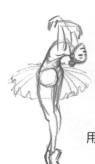

這本書對於速繪的思考方式，
和 Gesture drawing 非常相似。
掌握動態人物的某個瞬間是本書的主要目的，
不畫細節，短時間內畫出線畫，這些是一樣的。

速繪更單純更自由。
只畫身體一部分也沒關係。
簡單描繪也好，仔細描繪一部分也好，
用文字加上筆記，一邊發揮想像力一邊畫也可以。

頭最上面

稍微後面

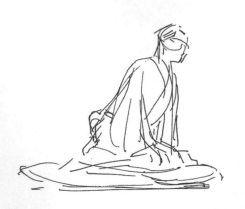

總練習

我們大致快速地解釋了一遍,請反覆練習到習慣為止。
不用心急,將觀點一個一個依序加入,不須以完美為目標。

本章的練習是為了理解思考方式的基礎。
習慣後就進入下一步,有需要的話就反覆回頭練習。

只要能表現出部位的**位置**、**角度**、**方向**、**氣勢**,不管任何姿勢、正在做任何事,都能成為
明白易懂的姿勢素描。

將所有部位立體化,圖就會變得複雜。
只用 Shape(2D)畫也沒關係。
也可以只在重要部位加入表面線或中心線。

練習:再次看人物的照片畫全身,作為本章的總結。
畫一張大概抓兩分鐘的時間。
可以再畫一次最初準備的十張照片,也可以畫別的照片。

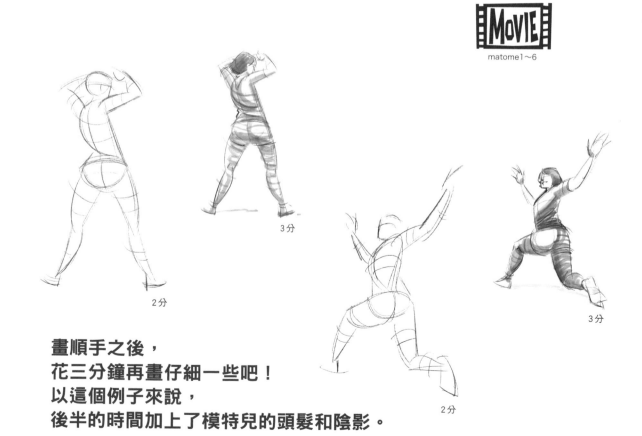

matome1〜6

3分

2分

2分

3分

畫順手之後,
花三分鐘再畫仔細一些吧!
以這個例子來說,
後半的時間加上了模特兒的頭髮和陰影。

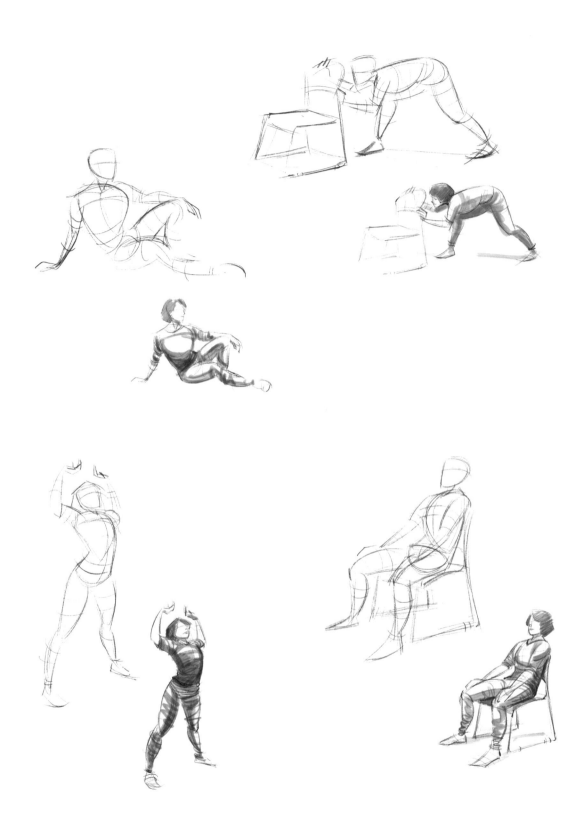

總結

在本章中，我們練習用樣板簡單畫全身，作為速繪的基礎。
本章的大目標是**先畫完全身**，不要在乎細節、輪廓、正確度。
我們學到了以下的事項。

- D 字形是表示方向的便利形狀。
- 利用弧線能夠表達流暢的動作。
- 無形的氣勢可以用弧線的彎度和頂點的位置來表達。
- 組合弧線和直線，會成為不對稱的形狀。
- 人體流動般的節奏，基本上就是相互交替的弧線。
- 光用線條也能表現出立體。

角度和位置、動作的方向、深度的表示方式，就像一種**記號**。
光用記號就能傳達某種程度的訊息，大家都感受到了嗎？

從簡單的姿勢開始畫，持續練習畫姿勢素描，
就能逐漸習慣描繪 15 個部位。這麼一來，困難的姿勢也能自然畫出來。
會覺得難畫，是因為那個姿勢的身體部位重疊，難以觀察，或是有些部位的角度和平常的
姿勢不同。
別忘了著重位置和傾斜度，逐漸累積經驗吧！

大家辛苦了！
放鬆一下，觀賞從樣板開始畫，
並多畫一些細節的速繪過程影片。

femaleSit2

femaleStand1

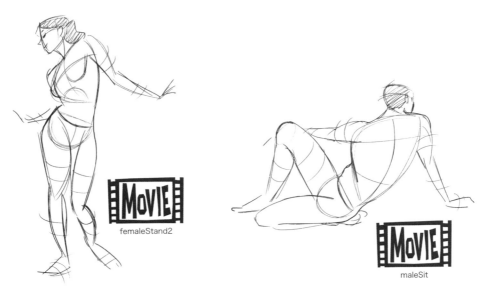

MOVIE
femaleStand2

MOVIE
maleSit

用線條和D字形所畫的姿勢素描。

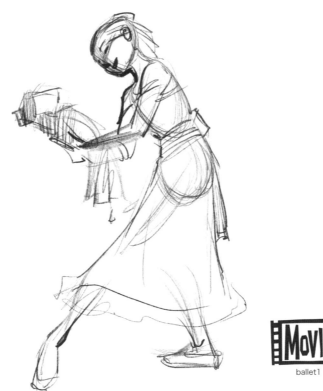

MOVIE
ballet1

chapter 03

掌握印象

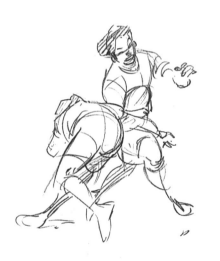

本章會從思考如何畫持續動作的人物開始。
此外，也會練習畫**動態人物的某個瞬間**。

在上一章中，我們將身體分成各部位的小單位，
從靜止畫開始畫姿勢。
這是為了打下不看輪廓和細節，著重人體結構的基礎。

然而，要畫動態人物，
樣板的 15 個部位太複雜了。

速繪必須簡單輕鬆地畫。
不需要也沒有時間思考複雜的事。

在本章中，會將著重的順序從大的（全身）轉換成小
的（部位）。一開始掌握整體的印象，接著加上細節，
就是將方針從大轉換成小的畫法。

先把樣板拋在腦後，看全身，然後思考以下的問題。

1. 這個人正在做「什麼」（**動作**）？
2. 他有「什麼樣」的感受（**感情**）？

動作和感情雙方，就是本書所說的**動態**。
看過整體，趁印象還新鮮時，畫下以上問題的答案。

不要思考看不到的東西該怎麼辦，
而是思考該怎麼畫出看到的東西。

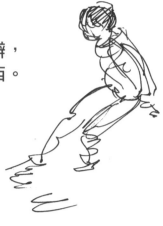

一步一步，
慢慢去做吧！

1. 選擇描繪的瞬間

畫動態人物時，一開始會感到不知所措的地方，
就是選擇畫非靜止的人（模特兒）哪一個瞬間？（**應該畫什麼？**）。
畫出留下深刻印象的地方，或是讓你感覺想畫下來的那個瞬間。

可以自由畫任何東西。

把看到的東西轉換成印象（**將創意具象化**），
就是第一步。

感受動作的節奏

我觀察人的動作時，腦海裡會浮現**聲音**。
如果是時間稍長的動作，我會擷取**節奏**。

呼！
嗯——
噠噠噠噠、磅！
咻！咻！咻！磅——
拉！拉！

大概是這樣的**聲音**。
將動作和感情擷取到自己的心中，類似一起體驗的感覺。

「把手伸進包包裡找手機的人」與其用一句話來形容，
「呃──喀沙喀沙」用這種聲音和動作來感受，畫起來更簡單。

試著想像簡單的例子。
即使是相同的動作，也會因為聲音和節奏而浮現完全不同的狀況。

往前踏出一步。

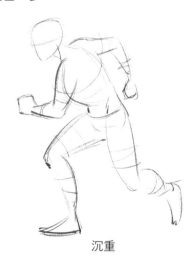 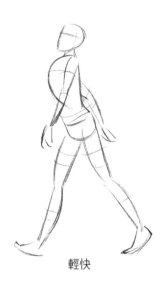

沉重　　　　　　　　　　　　　　輕快

**聲音會傳達氣勢
或當場的狀況。**

張開雙臂。

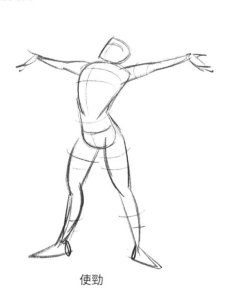 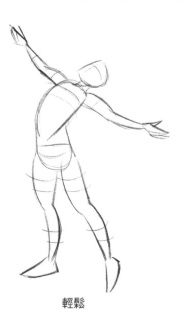

使勁　　　　　　　　　　　　　　輕鬆

揮手。

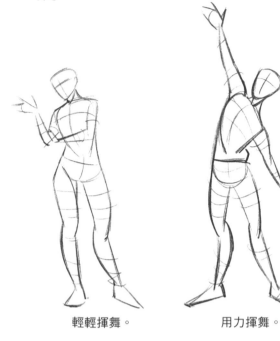

輕輕揮舞。　　　　用力揮舞。

<div style="text-align:right">

動作有了聲音，
不覺得想像
變得更生動了嗎!?

</div>

練習：用短影片一起體驗看看吧！
請看影片「heavyShort」。串連利用樣板所畫的圖製作而成的短動畫。

heavyShort

拿起重物。

請反覆看個幾次。
假如自己也打算拿起重物，
會不會浮現聲音或台詞呢？
我是用「嗯——嘿咻！」這樣的節奏去製作影片的。
大家的感受又是怎麼樣呢？

「嗯──」這個地方容易令人留下印象。
聲音會拉長，是因為**相同姿勢維持了很長的時間**。

「heavyShort」的一個畫面。

練習：同樣的事情再練習一次。請看影片「goalkeeperShort」。
反覆播放，直到掌握聲音或節奏為止。

守門員。

goalkeeperShort

「咻！砰──」應該是這種感覺吧？
「砰──」的一聲用力跳起來的姿勢，是最容易讓人留下印象的時刻。

一邊叫出聲音的節奏，一邊反覆看影片，
「留下印象的瞬間」就會逐漸具體化。
即使是在想像中，只要親自做相同的動作，
想像就會更清晰。

在這個階段，抱有
「我還不認為自己畫得出來」，
這種想法的人一定很多。
這是理所當然的。

那麼，該怎麼做才好呢？

鍛鍊觀察力和記憶力再畫，會繞一大段遠路。
距離「畫」的路太遠了，我們選擇輕鬆、快樂的近路走吧！

2.輕鬆掌握動作

以下四項是走近路的關鍵，我一個一個解釋給大家聽。

1. 不尋求正確答案。
2. 憑印象去畫。
3. 簡略化。
4. 反覆一直畫。

不尋求正確答案

若有影片可看，不但可以暫停，也可以慢速播放。
盡量利用影片，觀察播放畫面上看不懂的事情。

這時候要注意一件事。
看的目的是「弄清楚看不懂的地方」。
而不應該為了「對答案」去看。

到頭來還是要看，或許你會認為沒什麼差別。
但速繪不是為了配合現實，
最重要的是要**憑自己的印象去畫**。
無論是否符合現實，畫了**你所看見的東西**，
那就是**正確的速繪**。

不要去想「對錯」，
趁印象還新鮮時畫完全身。

「畫什麼？該怎麼畫？」
在你不斷畫很多圖時，心中自然會有答案。
它會變成你的個性，也會化為力量。
請不要配合現實，企圖尋找正確答案。

話雖如此，還是有人想「**正確地畫**」。
不需要擔心。
只要多畫，不知不覺就能學會正確的畫法。

憑印象去畫

畫速繪不是畫**形狀**，而是從動作感受到的**印象**。
那個人正在做什麼？（動作）
那個人有怎麼樣的感受？（感情）

動手前的觀察，就是**看那個人**，**並創造自己印象的時間**。
把它叫作**創意**，就很好懂了吧？

再看一次剛才那段影片的其中一格。

畫什麼才好呢？
臉朝斜上方，背向後仰，伸展雙臂……，
確認每一個部位的位置和方向再組合，**我們不要這麼做。**

我們要畫「嗯──」這樣子企圖拿起重物的人！

這個人拿起重物時是什麼姿勢，
他會**給我們線索**。會留下什麼印象則是因人而異。
在**大家**的印象中，留下了什麼線索呢？

在「嗯──」的瞬間所留下的印象，舉例來說就像是這些吧？

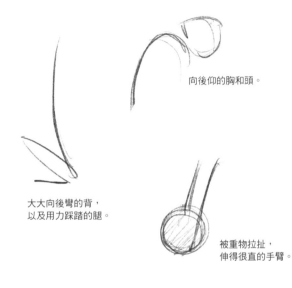

向後仰的胸和頭。

大大向後彎的背，
以及用力踩踏的腿。

被重物拉扯，
伸得很直的手臂。

只是一部分也無所謂。
畫下留下印象的部分吧！
以這個作為軸心，加上剩餘的部分，
畫完全身。

下方的圖是以上方的三種印象為基礎所畫出來的。
全部都是同一個瞬間，每一張圖描寫的都是正確的印象（創意）！

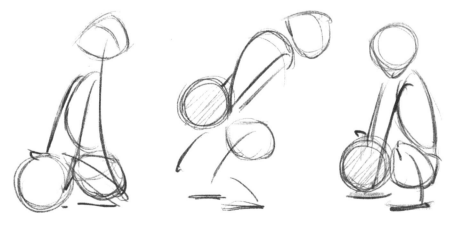

從留下印象的線索去描繪全身。

看實物去畫，不一定會以相同姿勢停留在眼前。
也沒辦法重複播放或暫停，必須從接著做別的動作的那個人身上接收資訊，
並從記憶的資料庫找出資訊，補足不夠的部分。
請回想起 Chapter 02 的樣板練習。

不斷練習畫，會累積資訊。
可以學會替動作加上特徵時的訣竅，
也會增加新的發現。

簡略化

要在短時間內輕鬆畫出印象，必須善用簡略化。
慢慢減少線條吧！

舉例來說：
- 能用一條直線或弧線畫出來的地方，就連起來畫。
- 只畫使力那一側的線條，省略另一側。
- 不需要表達立體的部位，就不畫立體的線條。

比較一下照樣板畫的例子和簡略化後的圖。
即使是少量的線條，也能夠表現相同的資訊。

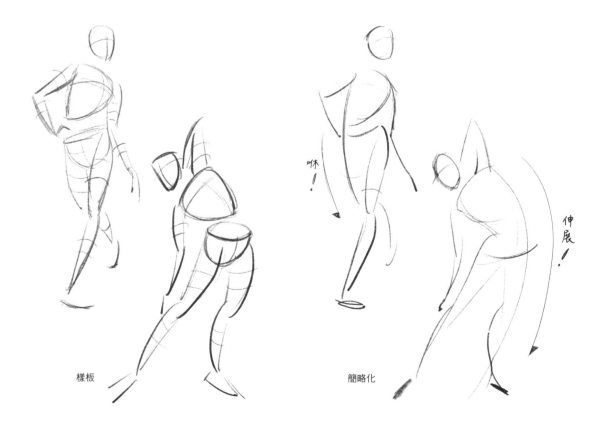

咻！

伸展！

樣板　　　　　　　　　　　　　簡略化

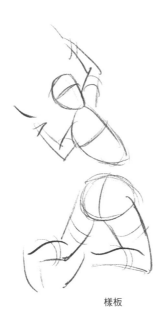

樣板

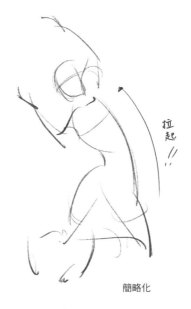

拉起 !!

簡略化

習慣之後就大膽地省略線條吧！

實驗能用多少的線條來表現自己的印象，
是非常有趣的一件事！
能用感覺畫出省略的線條、淺色的線條、強調的線條，
就會變得愈來愈輕鬆。

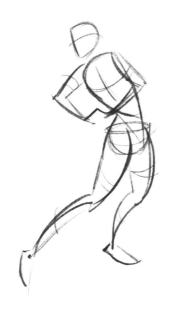

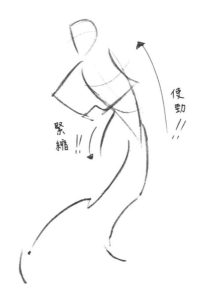

使勁 !!

緊縮 !!

**線條雖然變少，只要有強弱，
表達方式也會變得豐富。**

利用曲線的節奏和動線

習慣用少量線條畫全身的思考方式後，就加入**動線（flow）**的觀點吧！
不同的曲線會流暢地引導視線。彎度深的曲線會用慢節奏，彎度淺的曲線會用快節奏來引
導視線。

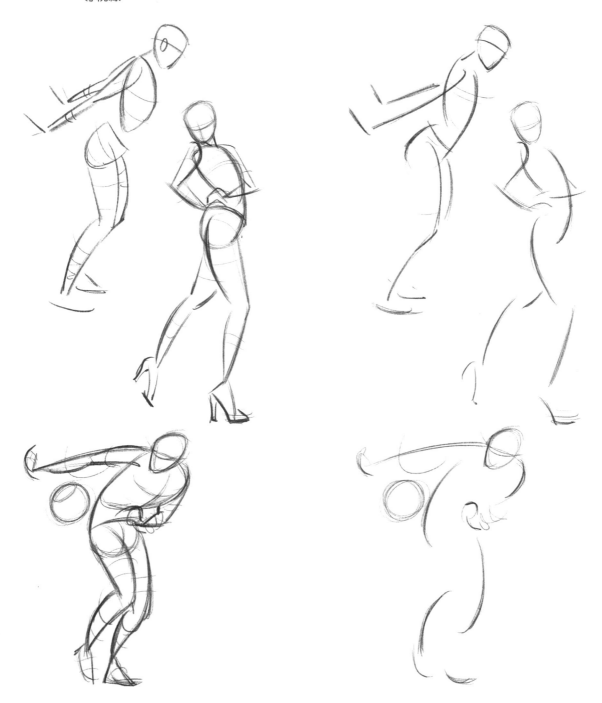

將線條加上粗細，就會產生強弱，成為**更有趣味性的圖**。

樣板和動線

相較於以樣板為基礎去畫，重視動線更能畫出自在又自然的人體。

著重 15 個部位可以理解困難的姿勢。
也能夠畫出符合解剖學、沒有矛盾的人體。

應該優先哪一項，必須看情況。樣板充其量只是指南。
思考方式固定後就不太需要拘泥於樣板。
可以當作覺得奇怪時就能派上用場的 **15 個檢查項目**。

反覆一直畫

速繪是反覆實驗、從錯誤中學習的一種方式。
輕鬆地多畫幾次，觀點和畫法就會自然而然改變。

與其一直想，不如隨著感受動手吧！
覺得猶豫，就決定一方後再看結果。
如果不順利，就用另一個方法再畫一次。

若能畫出「留下深刻印象的事」，就等於**幾乎任何事物都畫得出來**。
雖然說要畫全身，但有很多地方沒必要畫出來。

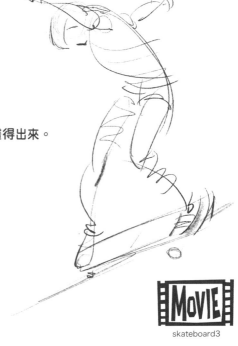

skateboard3

不尋求正確答案。
憑自己的印象去畫。
速繪也是相信自己眼睛和手的一種練習！

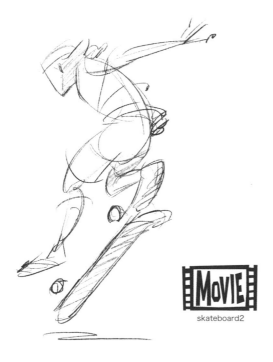

skateboard2

3.練習畫動作的其中一格

先解釋基本的思考方式給大家聽,作為畫動作前的事前準備。
再次從掌握節奏開始,這次我們試著畫畫看。
請反覆看影片,直到確定**要畫什麼**(印象、創意)為止。

決定要畫什麼之後,開始動筆畫。
從表達印象的一兩條線開始畫。
掌握大特徵後,靠經驗和知識畫完全身。

組合印象(創意)和知識。

為了「決定畫什麼」、為了「看不清楚的地方」,
盡量使用慢速播放、暫停、或是定格播放。

但不要對答案。

模仿

不需要急著「快速看過,趁還沒忘記時畫下來」。

不要給自己施加「一定要看得很仔細」的壓力。
冷靜地觀察全身,掌握整體的印象。

模仿動作,或是想像對方的情緒,會更容易讓印象成形。

模仿或默劇是這種思考方式的良好啟發。
模仿某人的動作,或者光靠動作傳達訊息給別人,
一定會率先想到**最大的特徵**。
省略多餘的資訊,
將最重要的事情簡單地傳達給對方。

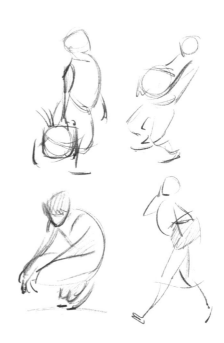

深入對方的情緒。

（即使光靠想像）模仿動作就能更容易理解。

模仿動作可以用自己的身體，感受到怎麼動、哪裡會使力。
也能更清楚明白想精準描繪的地方。

讓鏡像神經元發揮作用吧！

練習影片 1：足球

反覆看「soccerShort」，感受聲音和節奏。

soccerShort

我腦海中浮現的聲音和節奏是這樣的。
「嗒嗒嗒嗒嗒、砰—— 嗤嗤嗤嗤嗤嗤、咚——」

「砰——」和「咚——」的時候，感覺很好畫。

現在正在做「什麼」？將答案化為文字，就會變成以下這樣。
　　　球員接住球，正要跳躍的時候。
　　　球員用力踢球的時候。

化為文字後，腦海中還是沒有浮現影像（印象）。
靠聲音和節奏所掌握的**印象**比較好畫。
一旦認定「**就是這個**」，就放膽去畫。

我們畫幾張試試看吧！

1. 企圖接住球，「**砰——**」地跳起來：前半段的瞬間。

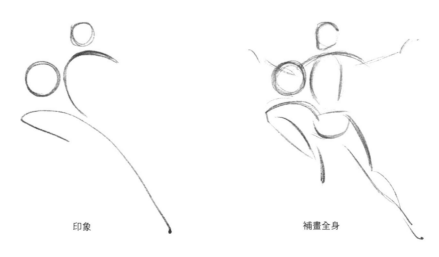

印象　　　　　　　　　　　　　補畫全身

2. 企圖接住球，「砰——」地跳起來：後半段的瞬間。

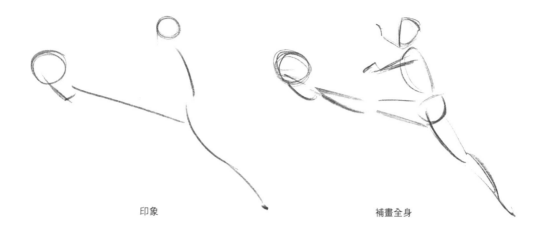

印象　　　　　　　　　　　　　　補畫全身

3.「咚——」地用力踢球的瞬間。

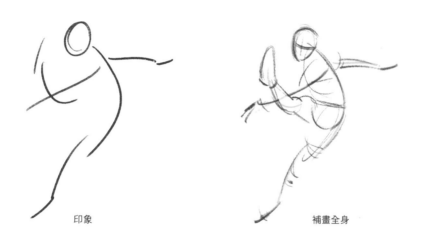

印象　　　　　　　　　　　　　　補畫全身

找遍影片，也不會有任何一格是相同姿勢。
差異程度也有所不同。
這樣才自然。

補畫全身時，著重**氣勢**和**動線**，
圖就會變得相當生動。

大家也試著畫畫看留下深刻印象的瞬間吧！

練習影片2：柔道

再畫一個試試看。請看下載檔案的「judoShort」。
你感受到什麼樣的節奏呢？請反覆觀看，同時使用慢速播放。
正確答案是什麼？ 不要找答案，
憑自己感受到的聲音和節奏去掌握印象吧！

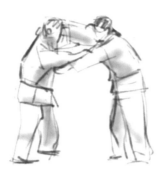

judoShort

「咻！使勁！砰──」感覺應該是這樣吧？
大家也用自己的聲音，畫下留下印象的瞬間吧！我也畫了兩個。

1.「**使勁！**」抬起對方的瞬間。

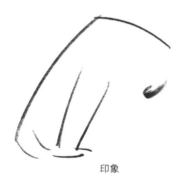
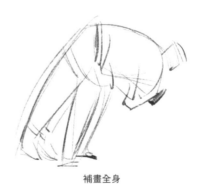

印象　　　　　　　　　　　　　　　　補畫全身

2.「**砰──**」地把人摔出去的後半段

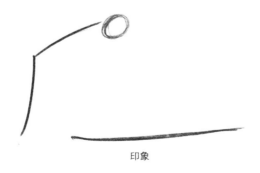
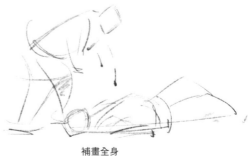

印象　　　　　　　　　　　　　　　　補畫全身

練習影片3：空氣拳擊、滑板

剩下兩個影片，也像前面兩個影片一樣嘗試畫畫看吧！

　　1. 反覆觀看，感受節奏，讓印象（創意）具體化。
　　2. 決定要畫什麼之後，畫下留下印象的事物。即使是一兩條線也沒關係。
　　3. 將全身補畫完。

若有不清楚、不會畫的地方，就反覆看影片。
利用暫停和快轉的功能，但不要配合自己的印象。
要親眼看，**憑自己的印象去畫才叫速繪！**

我製作影片時所感受到的節奏如下：

空氣拳擊

咻咻！
咻磅、咻磅——

boxingShort

滑板

咻！咻！
咕——咕——！咕嚕！
跳躍、煞住、咚！

skateboardShort

我留下印象的一格如下。

空氣拳擊

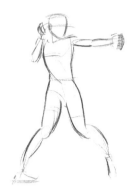

「咻**磅──**」最後的那個瞬間。
我畫了左手臂輪廓看得最清楚的地方。
腰部的扭轉也是想表達的重點之一。

shadow

滑板

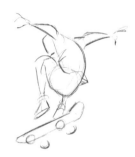

「跳**──躍**」的那個瞬間。
雙臂還浮在上方，滑板和身體開始下降。
以整體動作而言，就是從頂點開始往下墜的印象。

skateboard4

速繪可以照自己的想法去設計。

強調覺得有趣的事情。
如果和想畫的東西、想傳達的東西毫無關連，即使是現實世界的東西也不畫。
也可以補畫上不存在於現實世界的東西。

對描繪的對象是否熟悉、是否畫過，
畫起來的順手程度也完全不同。無論是空氣拳擊還是滑板，
如果曾經玩過、曾經畫過，有許多地方就能靠知識彌補。
若有實際經驗，感受動作時也不會太過困難。
如果是第一次遇到，會畫的東西當然很好。

不需要以完美為目標。
逐漸累積經驗吧！

專欄：覺得不知如何下筆時

1. 輕鬆地開始畫
熟悉的動作、單純的動作、緩慢的動作，
從重複的動作開始練習畫吧！
親自體驗（深入後想像）對方的動作和情緒，
想像起來也會容易許多。

掌握到動作的節奏後，最長的聲音就是最好畫的瞬間。

從能力所及的地方開始做吧！

2. 觀察全身
你有沒有在不知不覺中觀察細節呢？
或許是因為你想記住太多事情、畫太多地方，沒辦法鎖定目標。

有沒有哪個地方是精力集中，特別激動的地方呢？
　　請把那裡畫成弧線。
有沒有在哪個瞬間，看到了貫穿全身的長線條呢？
　　請把那裡畫成直線。

簡單掌握整體的印象。
就算不是全身，只有一部分也可以。

默劇的舉重。
「哼！」地舉起槓鈴的瞬間。

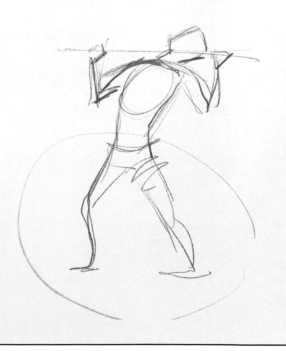

用力突出的的胸部，
留下深刻的印象。
下半身是補畫上去的。

專欄：觀看速寫、習作、素描

觀賞繪畫和插畫的機會非常多。
不需要外出，也能在線上欣賞古今東西名家們筆下的無數作品。

但是……

大家所看到的是巨匠的名畫，論正確且細緻，
還是寫實風格的圖遠遠超過名畫。

人們會用「值得一看」、「畫得很棒」來評論這些作品。

你會不會拿那些作品和自己的圖比較，認為**要畫得更仔細、多鍛鍊畫技**，並感到焦急呢？

> **不把理想放在起跑點。**
> **它會變成預設好的第一個難關。**
> **從目前的自己開始出發吧！**

巨匠們慢慢花時間、充分運用技巧的作品非常優秀，會打動人心。
但是，放眼看「畫圖」這個過程，
畫完作品的筆，才是最後的細節。

在到達那個步驟前，有為了構思龐大想法而畫的練習作品，
隱藏著為鍛鍊畫技而畫的無數張素描或隨筆畫。

有的藝術家會靠臨摹來鍛鍊畫技，
也有藝術家會反覆實驗，創造出獨特的形式。

從習作、速繪、素描中，可以活生生感受到成為作品基礎的想法。
也能窺探到作家們嘗試新的對象、新的做法時的測試成果。
除了完成後的作品，不妨多找機會用這樣的觀點欣賞圖畫。

一定可以得到許多啟發。
或許也能獲得勇氣。

總結

一開始，只能畫出和心目中的**理想**相距甚遠的圖。
任何人都是一樣的。

不要把理想當作起跑點，從目前的自己開始出發吧！
然後一一找出目前的圖和**想畫**的圖不一樣的**理由**。

知道理由之後，抱著克服其中**一個就好**的想法，
不斷挑戰，或是蒐集不足的資訊。

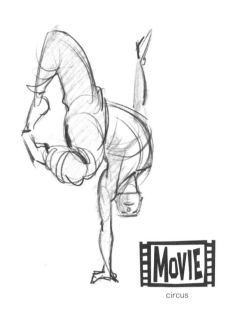

circus

不知道理由時，
　　很可能還需要一些時間。
　　　不要心急，慢慢累積經驗吧！
　　　　等待身邊的人給你建議也不錯。

不要期待今天馬上有劇烈的改變。
享受一步一步前進、改變的樂趣。

設定一個符合目前自己的具體目標，
順利達成後再高興吧！

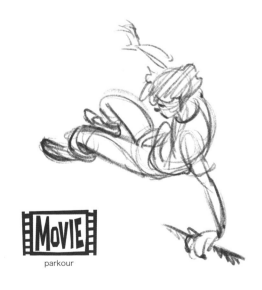

parkour

一開始畫圖，不妨設定這種目標吧？
- 放鬆手的力道，輕輕畫（不要突然畫很粗、很用力的線條）。
- 不看輪廓和形狀。
- 即使是隨筆畫也要畫完全身。
- 不用左右對稱的線條。

畫了好幾張之後，
就算只有一張或兩張，只要達成其中一個目標就算「**合格！**」

在 Part 1 中，我們做了從靜止畫和影片畫速繪的基本練習。
請應用在大家每天畫的速繪。

希望大家快樂地畫很多圖！

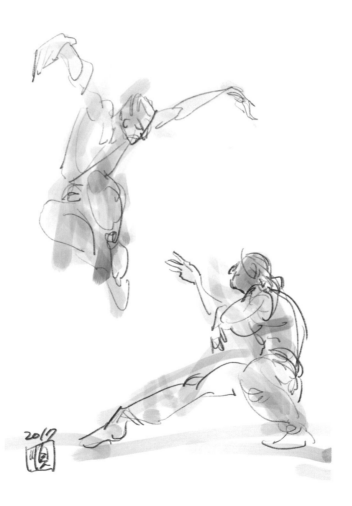

Part 2

小技巧

在本章中，收集了從 Part 1 練習畫樣板後，
還想再朝下一步邁進時，能派上用場的許多小技巧。
包括 Part 1 中解釋過的思考方式的複習，以及對畫圖有幫助的技法。

當你看到「**我想要更〇〇**」的具體目標時，就能把這些小技巧當作**工具**。
有興趣時就翻閱想看的主題，作為參考。

書中所介紹的繪圖基礎之技巧中，也包含和速繪不怎麼相關的項目。若
加入太多觀點，速繪就會變得不像速繪了。

請多加實驗，並採用有幫助的地方。維持在一至三分鐘，最長五分鐘
就能畫完全身的簡易程度。

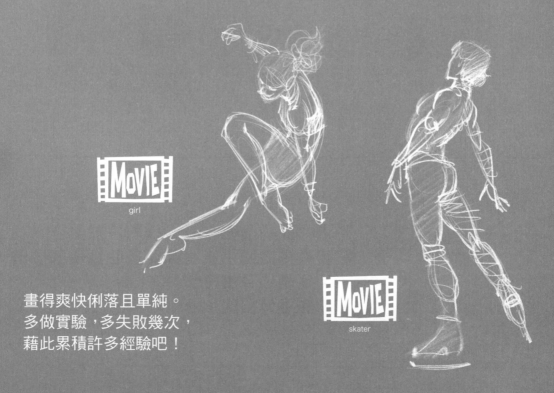

girl

畫得爽快俐落且單純。
多做實驗，多失敗幾次，
藉此累積許多經驗吧！

skater

1. 基本

本書中對速繪的定義是**短時間內畫出動態人物的某個瞬間**。
而且不是用一定的條件去畫。

根據時間、場合及對象的不同，有時必須很努力才畫得出來，
有時會覺得稍微輕鬆一點。

作品例子中，有看起來隨筆草草畫完的圖，
也有看起來很仔細的圖，就是因為這個理由。

隨著經驗累積後，就會想知道傳達印象淺顯易懂的方法。
畢竟是筆記，能清楚分辨畫了什麼比較好。

　　相較於畫好的圖，印象更強烈。
　　自以為畫出的東西和觀察符合，卻覺得不痛快。

當你有這種念頭時，可以在觀察所得的印象上，加入**設計**的觀點。
本書只介紹到**對比**、**動線**等簡單的提示，
加入設計就能畫得更清楚俐落。

實際觀察和設計，要以哪一個為優先，
尋找平衡也是一個有趣的經驗。
要樂在其中！

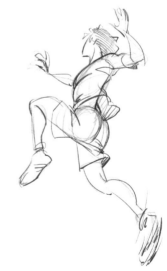

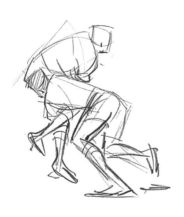

想畫快速的動作時，必須專注於動作。
等覺得稍微順手後，甚至會想畫臉部表情。
速繪很自由！
圖不分優劣。

描繪印象

看過全身後，就以**印象（創意）**為主軸畫到最後。
只需要補畫讓印象更簡單明瞭，傳達該人物**特性**的資訊。
簡單畫完就好。

想像**要畫什麼**的過程，隨著經驗累積愈多會變得愈輕鬆。
習慣之後就不需要用頭腦思考，手會自然動起來。這是隨心所欲的觀察筆記，
與其說要正確畫下雙眼所看到的事物，其實是更輕鬆快樂的經驗。

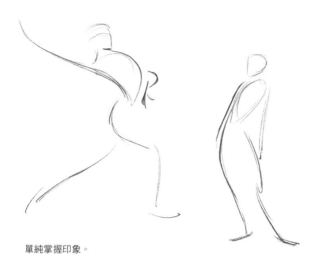

單純掌握印象。

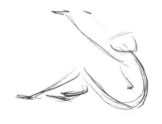

看全身時要著重大動線。

會留下什麼印象，因人而異。
不要尋求正確答案。

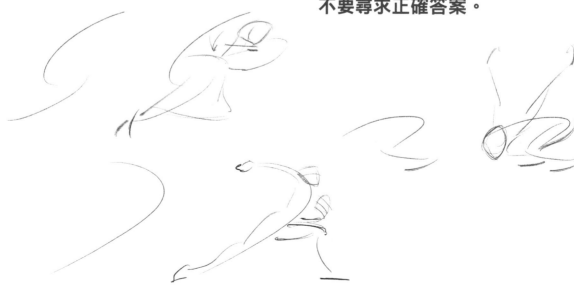

隨著仔細描繪各部位，加上表示立體和方向的線條，
最初的長線條就會失去氣勢。一開始先強調氣勢，
就能成為不輸給印象、非常生動的圖。

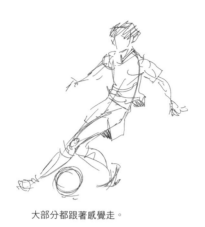

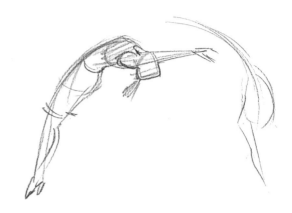

大部分都跟著感覺走。

用柔軟的心態去畫

放輕鬆，從輕輕畫、把線條畫長開始。
一開始畫的長線條很重要，但若認為這條線脫離印象，
無法完全表達印象，不要猶豫，立刻修改。

不要在乎是否脫離現實。

這是短時間的速繪，重畫也很簡單。
也可以輕鬆地反覆測試！

**從上面疊畫好幾條線，
甚至有好幾條腿都沒關係。**

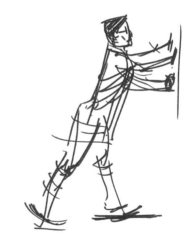

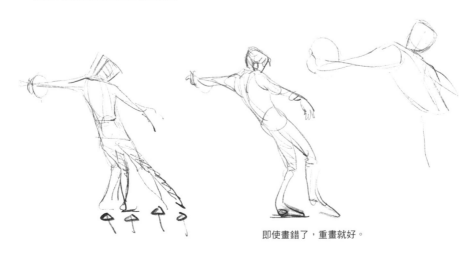

即使畫錯了，重畫就好。

這是為了讓自己進步的實驗。
是一個尋求如何畫出接收到的印象之機會。
不要拘泥於畫好的線條，或是曾畫過的圖，要用柔軟的心態嘗試。

仔細看再畫!?

當場觀察第一次看到的動作、快速的動作，然後馬上畫出來，不是一件簡單的事。
這時候你會不會睜大眼睛，試圖**仔細看**、**努力記住**細節呢？

基本上，速繪不會看細節或輪廓。動筆前的觀察時間是用來感受整體動態，
找出讓你印象深刻、想畫的瞬間。

> **速繪也是一種讓印象具體化的練習。**

習慣從細節開始畫的人，別再仔細看，放輕鬆，
把眼睛瞇一半起來吧！ 在視覺階段就會省略掉細節。
少了多餘的資訊，更容易掌握住大動線。

然後，自己也能感受到描繪對象的動態和感情。

> **放輕鬆，對對方（描繪的對象）抱持興趣吧！**

不管是畫人還是物品，不只是外觀，若連感情或內在（材質）都感興趣，
就能清楚看見**你想畫的東西**。

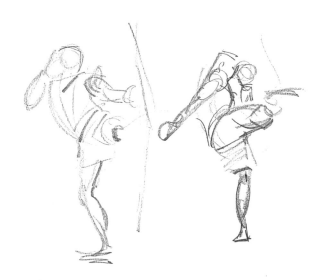

多累積這種憑意識去觀察的經驗，你就會先看見**本質**而非細節。

深入研究一項事物

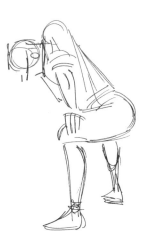

決定一個對象來深入研究吧！像我就是棒球。
自己打棒球和看棒球比賽，兩者我都喜歡。
在工作上，或者為了樂趣，我也經常畫棒球相關的圖。
若是一般動作，就算沒有參考資料，我也大都畫得出來。

找到讓你快樂畫圖、喜歡的對象後，憑著這股**喜歡**去查資料吧！
如何使用身體，身體的哪裡在什麼時機、照什麼順序去動，
既然是喜歡的事物，自然會想研究得非常徹底。

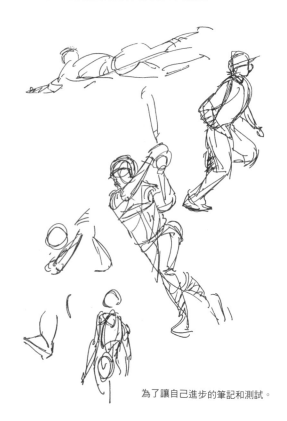

為了讓自己進步的筆記和測試。

反過來說，詳細調查知道該看哪裡後，就能學會**簡化**！
讓你覺得「仔細觀察後再畫」的圖，不一定畫得很精細。
即使只畫出大概，若能**準確掌握本質**，看起來就會有這種感覺。

這不是「觀察力」，而是知識和經驗。

深入研究一項事物後，接下來就是應用題了。人體的基本構造都一樣。
畫別的運動（動作）時，要注意它和熟悉的運動**不同之處**，
一邊觀察一邊分析**特性**和**特徵**。

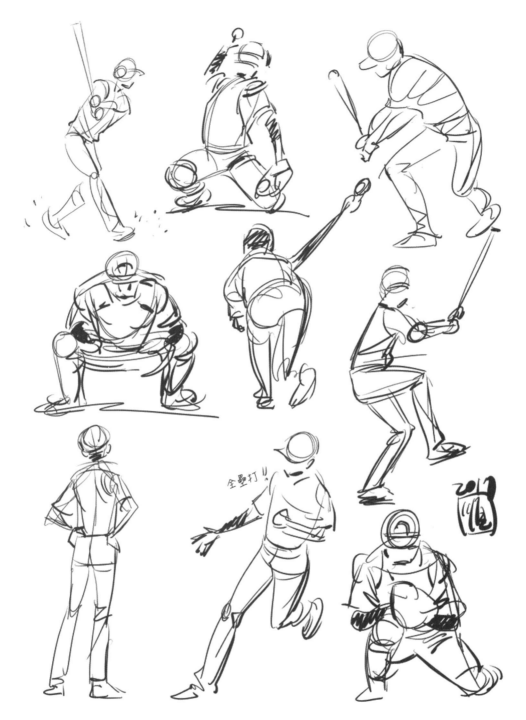

全壘打

畫習慣的對象就能輕鬆自在地簡化。

baseballCol1

分析

不要畫完就算了，留一點時間重看作品吧！將速繪時學到的經驗發揮到最大，邁向完成的最後一步。分析過後，經驗就會變得更具體且儲存起來。

回頭看一心一意畫出的大量圖，會發現到某些事。

一開始先單純地重看自己的圖。
應該會留意到，有幾張圖會讓你覺得「**咦？畫得比我想像的好。**」
要覺得開心！

儲存經驗

- 原來我看的是這裡啊！
- 如果憑想像畫，應該不會這樣畫……

一定會找到讓你這麼想的圖。

手應該是受到大腦控制才對。但雙眼似乎直接把資訊傳送給手，我的腦子裡並沒有儲存畫圖時的資訊。和我一樣健忘的人，可以在圖旁邊加上文字的筆記或記號，重看時就會回想起來。

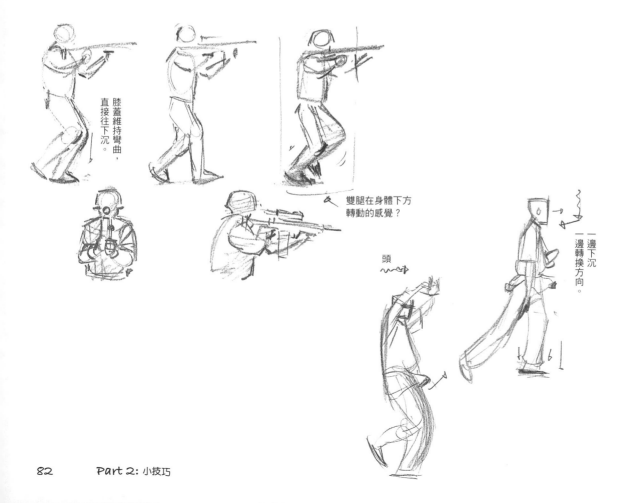

膝蓋維持彎曲，直接往下沉。

雙腿在身體下方轉動的感覺？

頭

一邊下沉一邊轉換方向。

找到喜歡或擅長的事物

・似乎畫了很多類似的姿勢。
　原來我喜歡這個姿勢！
・畫了平常不會畫的對象，
　但畫得出乎意料地好。
你會發現讓你這麼想的圖。

埋頭專心畫時沒有察覺到的**喜愛之處**，
會在事後重看時清晰可見。

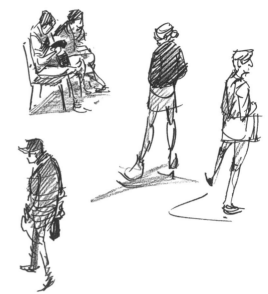

有些事無法用言語表達，可以用圖來表現。
也能察覺到自己**意外擅長的對象**。

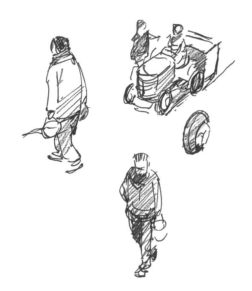

將課題具象化

・沒有完全表現出印象，有什麼辦法嗎？
・我想再○○一點！
也會發現讓你這麼想的圖。

從這些圖當中，
找到下一個努力的目標。

選一個盡可能具體，
並且**能夠克服**的目標。
當你意識到正在**挑戰難題**時，
一定能分解成更簡單的課題。
從能夠簡單做到的事，
按部就班地去做吧！

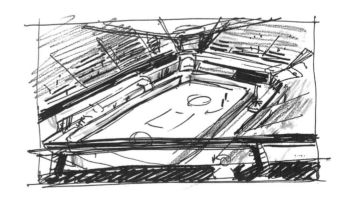

表現深度（立體）

以下介紹幾個表現深度和立體的技巧。
還有很多其他的方法，以畫出大概的速繪而言，
簡單表現就足夠了。

只要有效地組合，稍微複雜的姿勢也能夠清楚易懂地畫出來。

繪畫的面是平面的，但描繪的是立體的空間。
一邊感受 3D，在 2D 的地方畫圖吧！

中心線

要讓 Shape（2D）有厚度、圓度，必須沿著表面在中心拉一條線。
雖說是中心，但不是 2D 的中心。
以人體來舉例，就是縱向通過前面、後面中央的線。也稱作正中線。
再畫上和它交叉的表面線，方向也會更明顯。

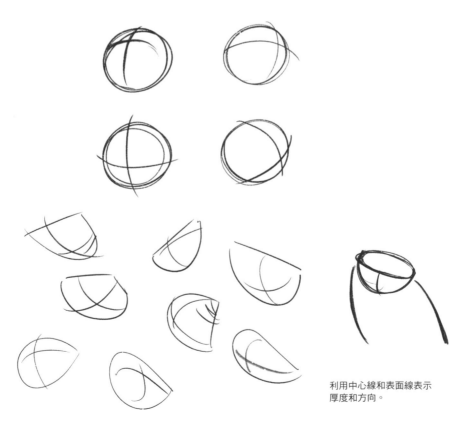

利用中心線和表面線表示
厚度和方向。

在 Chapter 02 中，將樣板立體化時所使用的技巧。

wrapping line、traverse line

請看圓柱體的插圖。

在長物體周圍環繞了一圈的線，稱作 wrapping line 或 traverse line。

可以表示圓柱體的立體和粗細，是非常方便的工具。

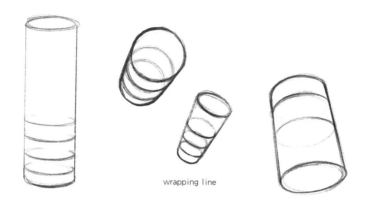

wrapping line

將人體視為圓柱，加上橫切的表面線，

就能有效表示出方向（往前進或往後退）、角度和粗細。

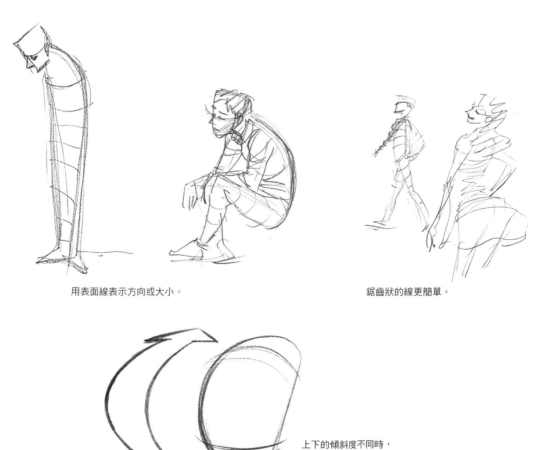

用表面線表示方向或大小。

鋸齒狀的線更簡單。

上下的傾斜度不同時，
表面線的方向也不同！

下方插圖的腿，畫了鋸齒狀的線。
隆起且粗的地方，線的間隔較寬，膝蓋附近的間隔則是很緊湊。

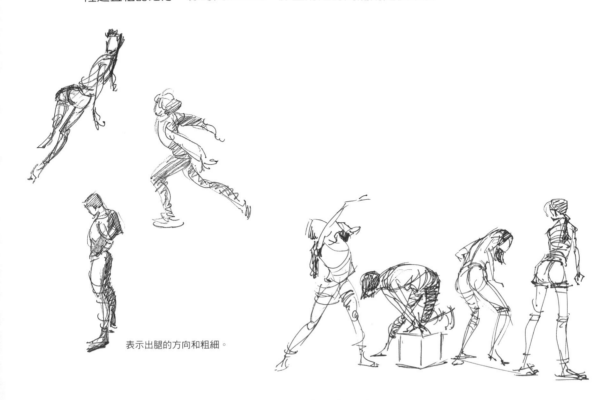

表示出腿的方向和粗細。

用眼睛觀察腿的粗細變化和方向，大概畫上表面線後，
就能表現出分量（立體的大小）和方向。

若不需要表面線就能表示方向和分量，那就不需要刻意畫出來。
衣服的下緣或皺摺，有時可以扮演表面線的角色。
此外，如果表面線會減弱給人的印象，那就不要畫比較好。

很多情況會用衣服表示圓度和方向。

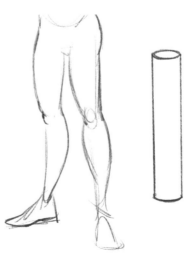

修長的腿不需要表面線。

大小

有相同的兩個物品時，前方的看起來比較大，後方的比較小。

用大小表現印象。

就算實際上的大小沒有相差太多，將差異誇大後，
就能表現出強烈的印象。

接觸地面的高度

有相同的兩個物品時，前方的看起來在比較低的位置，後方的比較高。

後方的球接觸平面的地方看起來比較高。

舉例而言，站姿的人後面那隻腳，看起來位於比前面的腳要高的位置。

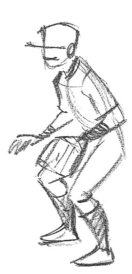

用腳的位置表示深度。

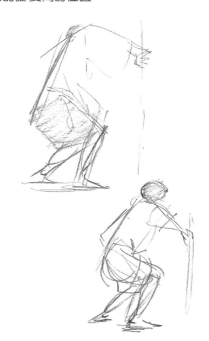

線的粗細

前方的線看起來清晰且粗，
後方較模糊且細。

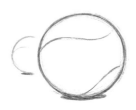

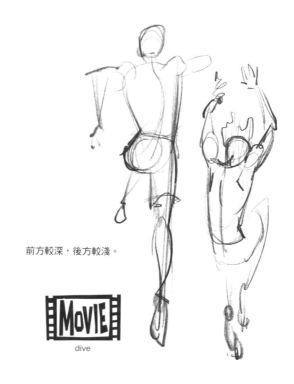

前方較深，後方較淺。

重疊

複數物體重疊時，前方的物體看得見整體，
後方的物體會被遮住一部分。

前臂上臂和手肘，大腿小腿和膝蓋，看起來有一部分是重疊的。
哪個部分位在前面，將交疊部分用 **T 字**表示。

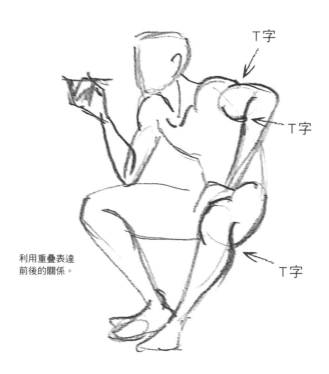

T 字

T 字

利用重疊表達
前後的關係。

T 字

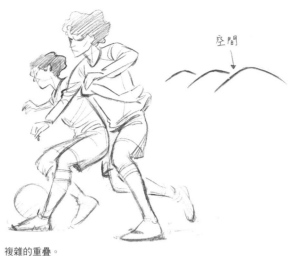

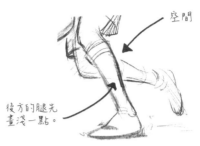

空間

即使重疊，後方被遮住的部分，
也先當作沒被遮住並畫出來，畫起來會較輕鬆。

空間

後方的腿先
畫淺一點。

複雜的重疊。

部位和物體重疊時，留出空間後，
前後的關係就會變得更明白。空間愈多，看起來相隔愈遠。

影子和陰影

位在其他部位下面的地方（影子），相同部位但內縮的地方（暗處），
在這兩處稍微畫一些陰影，更能清楚分辨前後。這個技法也稱作 Shading（明暗法）。

影子和暗處，可以淺淺地塗黑，或用斜線畫出。

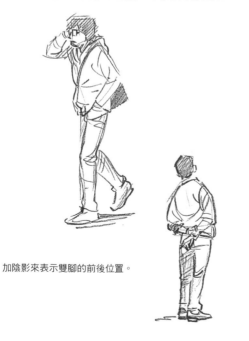

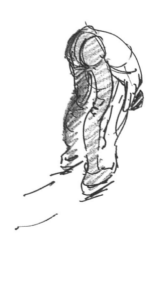

加陰影來表示雙腳的前後位置。

用單純的形狀練習

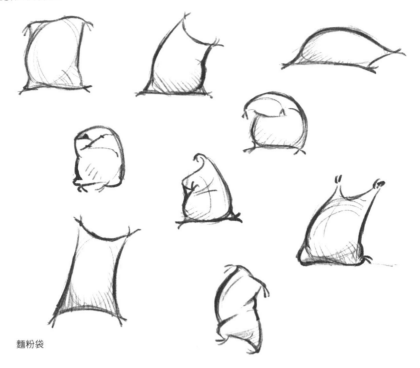

麵粉袋

這個插圖，是動畫師們經常用來練習動作和感情的麵粉袋（Flour sack）。裝了麵粉的袋子，彷彿有生命似的，表情豐富地動來動去。

有時不要畫人，把圓形、圓柱、立方體，或是麵粉袋這種單純的東西畫成立體的，也會是一種不錯的練習。

簡易的明暗法

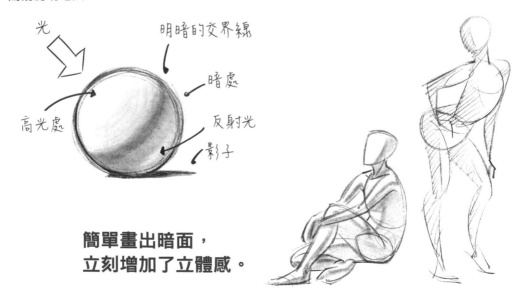

光

明暗的交界線

暗處

反射光

影子

高光處

簡單畫出暗面，立刻增加了立體感。

縮短法

即使是相同的物品，視點不同，外觀的長度也會改變。
知道原本的長度，這個知識會妨礙你，讓你畫出來偏長。
要確實畫短才行。

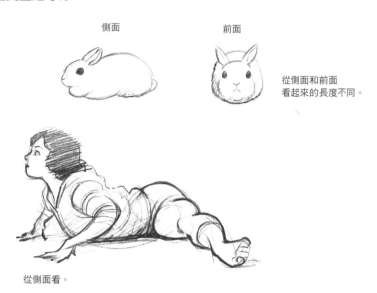

側面　　　　　前面

從側面和前面
看起來的長度不同。

從側面看。

相信自己的眼睛，把部位畫在眼睛看到的位置。
利用表面線、大小、線的粗細、重疊等，會更清
楚易懂。

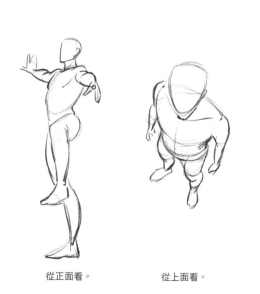

從正面看。　　　從上面看。

對比

有了**大和小**、**直線和曲線**、**複雜和單純**這樣的對比，
圖也會產生強弱，增加了趣味性。

加入省略和誇張，讓對比更清楚吧！
想表達單純且豐富的印象時，可以當作工具來使用。

大與小。

basketball

身體伸展時，看起來有大動線貫穿的地方就畫成直線。
即使身體表面有起伏也刻意不畫。

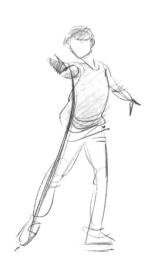

畫成直線讓圖變得更單純。

直線的速度感。

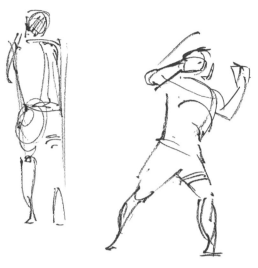

縮起的那一側較複雜，
伸展的那一側呈現直線且單純。

MOVIE

jumpBoy

刻意不畫線

沒有必要把所有的部位都用線條圈起來。
想像會補足不夠的線條。
空白也會暗示出前後的關係

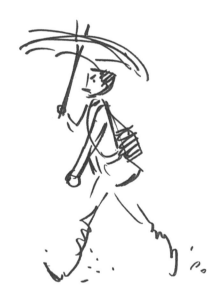

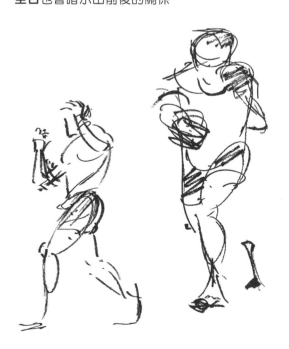

刻意畫成平面

為了表現印象，有時會覺得 2D 形狀（Shape）更適合。
如果省略圓度、深度能將想表達的東西傳達得更清楚，那就大膽地省略吧！

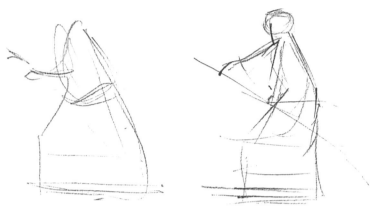

用平面表現和服的 2D 印象。

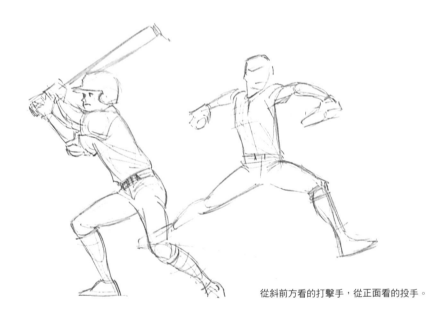

從斜前方看的打擊手，從正面看的投手。

請比較左邊的打擊手和右邊的投手。打擊手比較立體。
這是從斜前方 45 度看的視點，並用柔軟的斜線來表現身體的扭轉這種圓形的運動。

投手則是從正面看，身體往左右展開的模樣。
為了強調接下來要把身體拋向右邊的瞬間，刻意用了許多水平線條。
腰帶也是水平線，使用許多直線，以呈現身體方向為優先。

注意動線

要富有節奏地誘導視線，必須製造出非對稱的動線（flow）。
左右若有對稱的線條，節奏也會停滯。

左右對稱。

使用直線和曲線搭配而成的 D 字形變成習慣後，
就能避免左右對稱的情況。
光用曲線畫全身時，也要搭配「偏直線的曲線」和
「彎度大的曲線」。

注意曲線頂點的位置和彎度，
就會變成傳遞出氣勢和方向的圖。

左右非對稱，有動線。

畫運動和舞蹈等動作很快的人物時，
我會著重在伸展。有伸展的地方就會大膽地畫成直線。
相反的另一側用曲線，就會自然變成非對稱的形狀，
並透過直線傳達速度感。

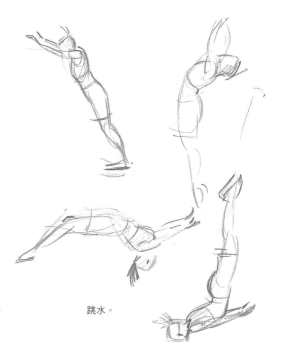

跳水。

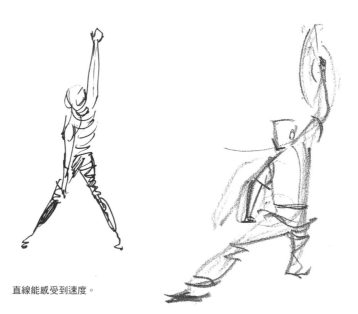

直線能感受到速度。

動作線

大致掌握整體時的便利道具之一，
就是**動作線**（Line of action）。
一條或數條單純的直線或曲線，表示方向或氣勢。

以動作線為軸心去畫，可以把想傳達的事（印象）變得更簡單明瞭、單純化。

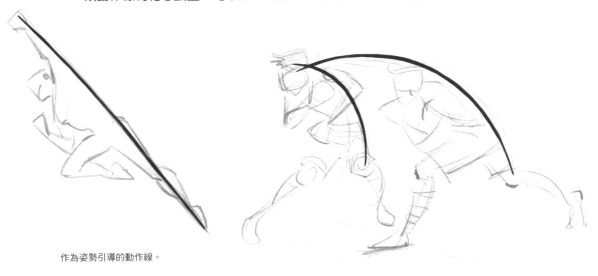

作為姿勢引導的動作線。

要把圖畫得簡單明瞭，就要以動作線為軸心去設計姿勢。
將頭的位置、腳的位置、部位的角度全都改掉也沒關係。

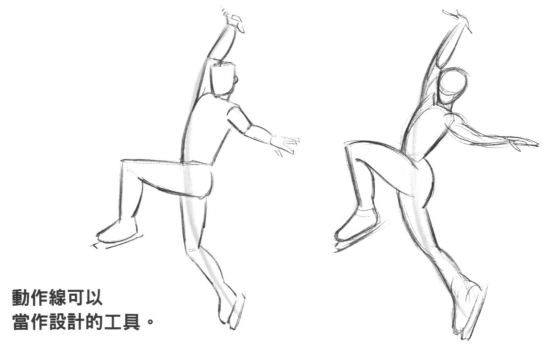

**動作線可以
當作設計的工具。**

沒有完全應用動作線。 以動作線為軸心的設計。

除了畫圖，將動作線的概念加入動畫或連續畫面裡，會有非常強大的功能。練習畫以動作線為軸心，帶有趣味性的動作，就能順暢地銜接動作。

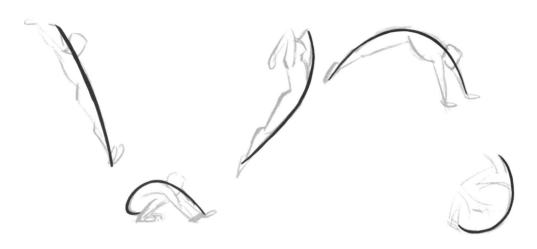

也可以運用在設計之類的構圖上。在白紙上只畫出動作線，仔細研究引導視線的方向或速度，就更容易思考出生動且易懂的構圖。

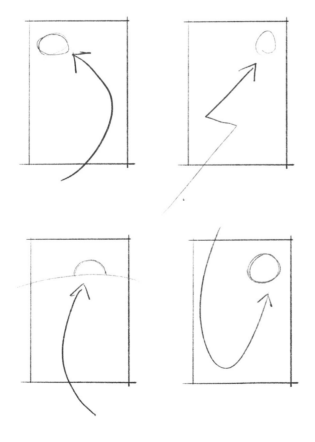

不要削弱最初的構想。
直到最後都要以動作線為優先。

剪影

有時候，整體動作看起來會像一個單純的形狀。
四方形、圓形、三角形等，如果簡約的基本形狀讓你留下印象，
這也是速繪不錯的出發點之一。

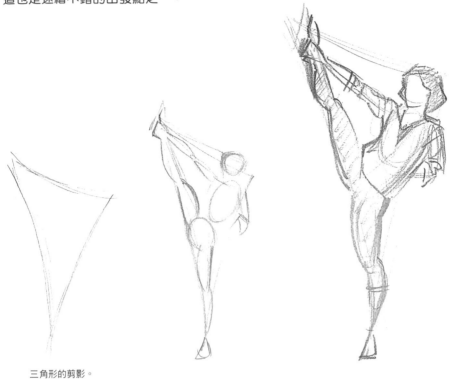

三角形的剪影。

此處說的剪影，指的**不是輪廓**。
是為了簡單掌握整體印象的 2D 形狀。

例如以下的情況，剪影就會發揮相當強大的功能。

- 將困難的姿勢單純化。
- 用剪影的形狀表現整體的印象。
- 看得見兩個形狀以上的趣味性對比（大與小、圓形與三角形等）。
- 在連續畫面中掌握變化的剪影（縮成一團→伸展→往上伸展的變化）。

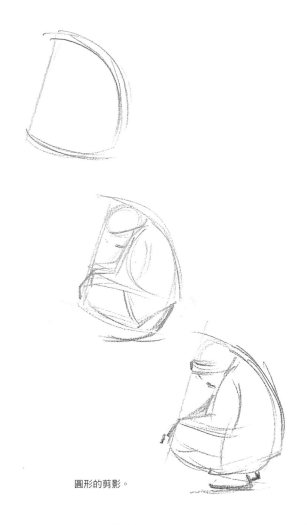

圓形的剪影。

搭配兩個以上的人物時，圖就會變得複雜。利用單純的剪影，讓整體變得更俐落吧！

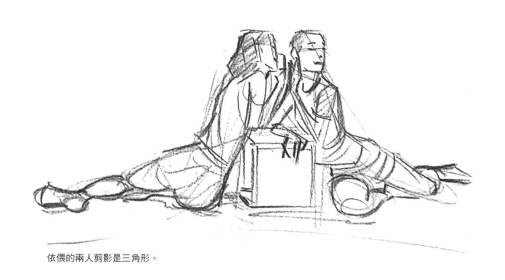

依偎的兩人剪影是三角形。

接觸性運動

畫相撲、美式足球、冰上曲棍球這種接觸性運動（直接觸碰對方的競技）時，會刻意將剪影重疊。單單用點銜接兩人的剪影，無法傳達**接觸**的趣味性。

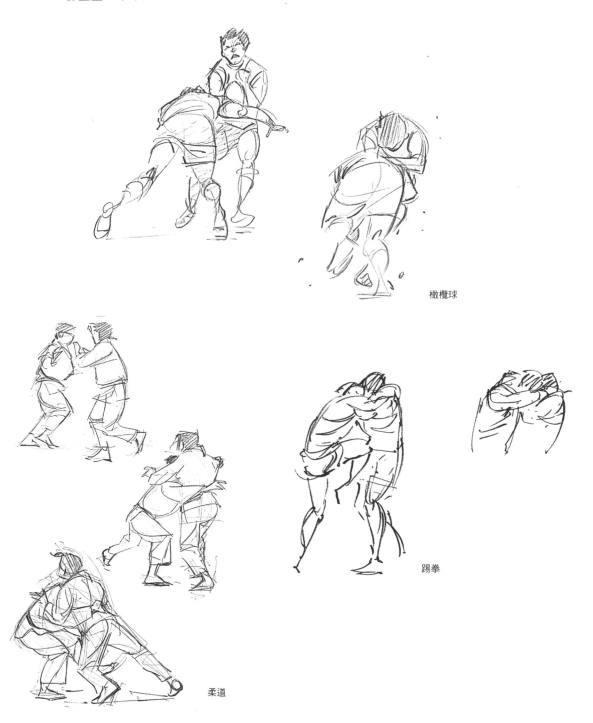

橄欖球

踢拳

柔道

動作和方向的中心是胸廓

胸廓是人體最大的部位，也是接近最能表達感情離頭部最近的部位。
以胸廓方向為中心去組合全身，可以輕易表現出動作。

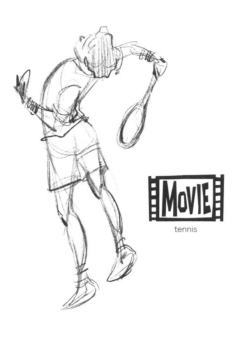

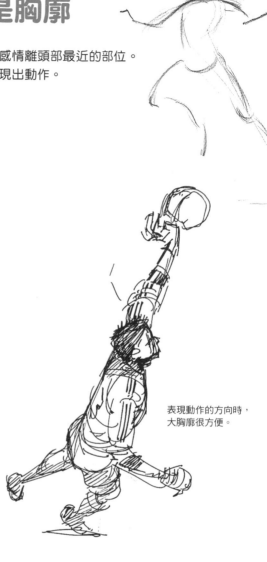

MOVIE

tennis

肩胛骨和胸廓不同，會大幅滑動。
把肩膀和胸廓想成是分開的，
預留一些做大動作時的空間。

表現動作的方向時，
大胸廓很方便。

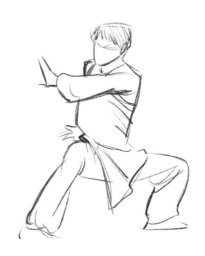

重心

重心軸畫得準確，就能畫出沒有任何突兀，呈現重力且存在於地球上的人。若沒有重心軸，看起來就會像飄浮在空中。

重心到底在哪裡，基本上要看胸的位置。從胸骨上方的凹陷（切跡）往下垂的直線，落在雙腳之間或是支撐體重的那隻腳旁邊，看起來就很穩定。

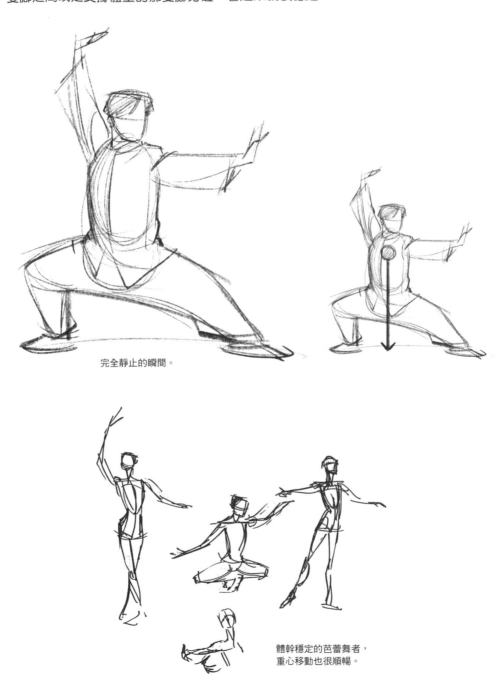

完全靜止的瞬間。

體幹穩定的芭蕾舞者，
重心移動也很順暢。

開始做動作、邁開腳步走時，重心軸就會偏離，氣勢讓最初的動作變得有可能發生。

換言之，正在做動作的人、正要動起來的人，是失去平衡的狀態。
若想表現動作本身，就要抓住失去平衡的瞬間。

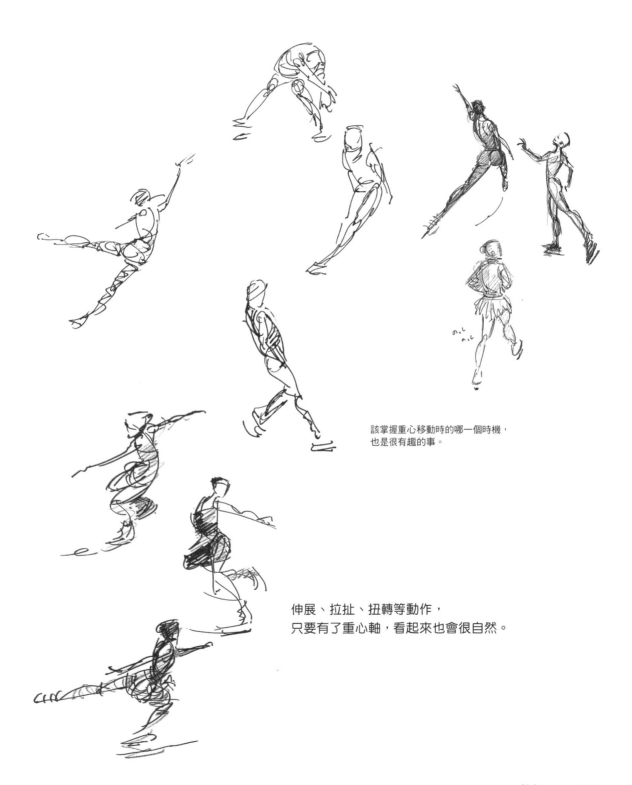

該掌握重心移動時的哪一個時機，
也是很有趣的事。

伸展、拉扯、扭轉等動作，
只要有了重心軸，看起來也會很自然。

崩塌的平衡感

草圖氣勢十足，畫上細節和顏色後卻失去了氣勢，大家有沒有這樣的經驗呢？
人在做動作時，是處於失去平衡的狀態。

一旦取得平衡，人就會停止動作。愈是加工，圖的平衡感逐漸整合，就會破壞全身的線條和節奏，還有已經呈現的氣勢以及新鮮的印象。

> **靜止時，全身取得平衡。**
> **動起來時，平衡感瓦解。**

速繪正在做動作的人某個瞬間，畫出全身如何取得平衡、如何崩壞的感覺，也是速繪的樂趣之一。

> **注意平衡感的瓦解，讓人物加上細節後也能保持動感。**

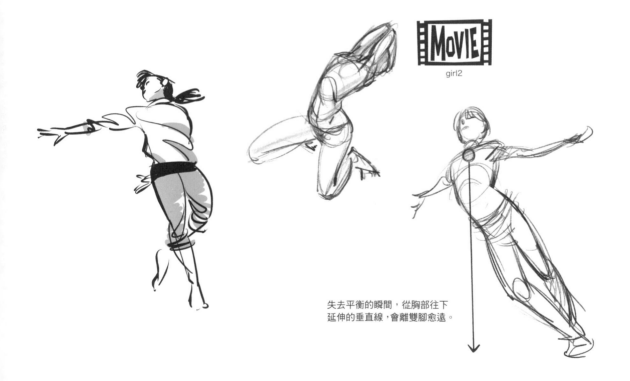

失去平衡的瞬間，從胸部往下
延伸的垂直線，會離雙腳愈遠。

練習用的動作照片，多為模特兒在取得平衡的狀態下所拍攝的照片。習慣這種感覺後，畫動作時也容易朝取得平衡的方向調整。若想表現靜止狀態，這種調整方式是正確的。

若想畫充滿活力的動作，必須想像靜止模特兒在「動作之前」和「動作之後」的動作，稍微強調失去平衡的感覺，就能明確傳達出動作的方向。

專欄：大骨頭與關節

人體靠骨骼支撐。其中有幾個希望大家能隨時注意的大骨頭及骨頭結構。畫雙手抱胸、翹二郎腿這種部位重疊、難以看清的姿勢時，只要想起簡單的骨骼結構就能輕易理解。

胸廓：形狀如鈴鐺，包覆肺部。
骨盤：承受頭部和上半身的重量，形狀如水桶。
頭部：圓形頭蓋骨保護著腦部。
手臂、腿：一根（上臂、大腿）及兩根（前臂、小腿）堅固的粗骨頭，
靠關節連結。

骨骼的形狀基本上不會改變。
脊椎例外。

脊椎是由稱作**脊椎骨**的短骨組成，一根像彈簧般的結構。它是一根柔軟的彈簧，支撐著沉重的頭部。下方有堅固的骨盤，承受上半身所有的重量。

向後仰或彎腰，
向左右傾斜，
扭轉。

柔軟的脊椎結構，使上半身
能做出豐富多樣的動作。

記住簡略的
骨骼結構，
畫起來會更容易。

頭、肩膀、腹部、大腿根部、手腕、
腳踝的關節，擺動的角度較自由。
手肘和膝蓋基本上
只會朝單一方向彎曲。

咕呀呀！

2. 部位和衣服

在本單元會將人體的基本部位，從上面依序介紹繪圖的提示。
著眼在**部位**這個細節，就會忘了**整體**，也沒辦法趁印象還新鮮時畫下來。
養成大致掌握整體印象的習慣後，慢慢加入不同的觀點吧！

**不要單獨看一個部位，
要從和連接部位的關係、全身的流向去看。**

頭部到脖子

臉的方向用直線表示，
就這麼簡單。
頭部就用包含這條直線的 D 字形
或是四分之一的圓形（一片披薩）
來表示。

表示臉部方向的直線。

頭部經由脖子和身體銜接。
從側面看過去，從耳朵後面到胸部
中央的凹陷（鎖骨和胸骨的銜接處），
有一條胸鎖乳突肌。

光用一條線畫出胸鎖乳突肌，
頭部和胸部的關係（扭轉的程度）就變得
更清楚。朝向正側面時，胸鎖乳突肌的線
會呈現垂直。

斜方肌

胸鎖乳突肌

富士山！

斜方肌

**記住眼角和耳朵上方的高度。
耳朵也是表示方向的線索之一，
簡單畫上去會很方便。**

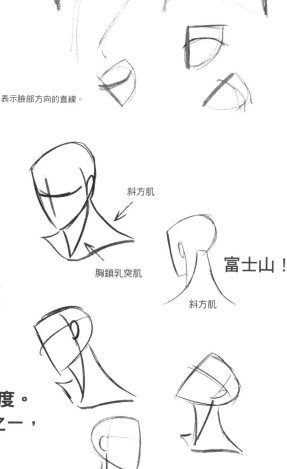

頭部和脖子的關係。

不要分開看頭部、脖子、胸廓這些部位，
要去感受**脖子**是銜接頭部和胸廓的部位。
鎖骨的 S 字形正好貼緊脖子周圍。

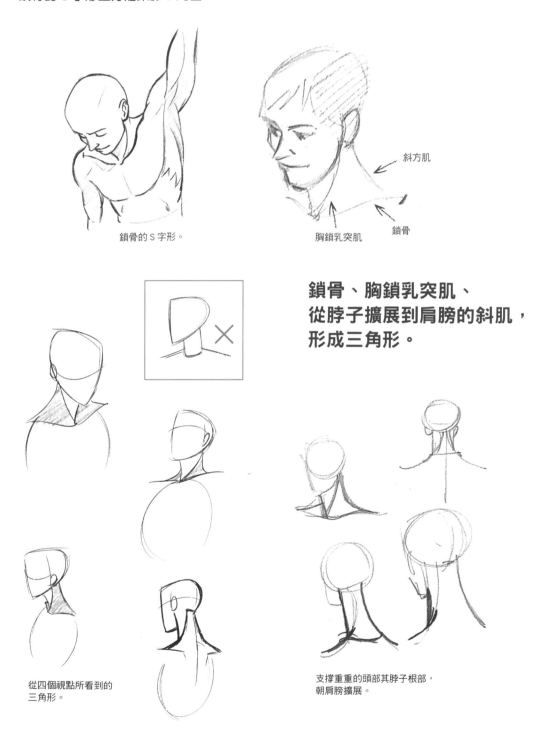

斜方肌

鎖骨

胸鎖乳突肌

鎖骨的 S 字形。

鎖骨、胸鎖乳突肌、
從脖子擴展到肩膀的斜肌，
形成三角形。

從四個視點所看到的
三角形。

支撐重重的頭部其脖子根部，
朝肩膀擴展。

從背面看的話，斜方肌則是從頭部和脖子的界線開始擴展到背部。

肩膀

從脖子到肩膀，我會特別觀察的是鎖骨、胸鎖乳突肌、斜方肌所構成的三角形，以及肩膀前端隆起的三角肌位置和方向。

三角肌是位於肩膀前端的大肌肉，
包覆了肱骨的二分之一左右。

肩關節可以柔軟地活動，
全靠三角肌的功勞。

鎖骨（前面）、肩峰（側面）、肩胛棘（背面）
附著在肱骨上，讓上臂活動。

從後面看的樣子：肩胛棘的前端、斜
方肌的前端。
從前面看的樣子：鎖骨的末端。
從側面看的樣子：肩峰下方。

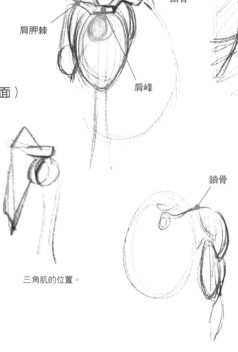

三角肌的位置。

三角肌因為鬆弛和收縮，外觀的分量也會大為改變。

此外，肩胛骨會大幅度滑動。為了營造這個動作的空間，不能像實際狀況一樣緊黏在肩胛棘上，而是要稍微離開肩膀前端，只將收縮較大的部分畫成像碗一樣的形狀，會比較好畫。

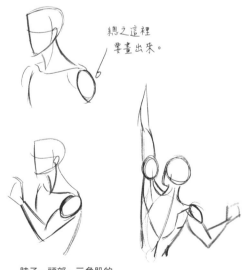

脖子、頭部、三角肌的
位置關係。

脖子和三角肌的位置關係，因為三角肌隆起的程度不同，
可以生動地表現手臂用力伸展、扭轉提起、縮起肩膀、放下肩膀
等肩膀附近的各種表情。

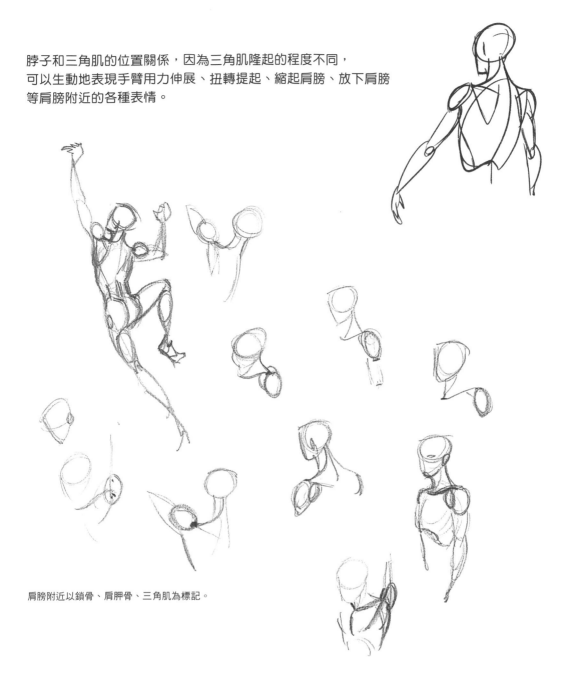

肩膀附近以鎖骨、肩胛骨、三角肌為標記。

頭部、脖子、三角肌之間的空間若足夠，
就能畫出大幅自由活動的手臂。

手臂和手

速繪的手臂和手，簡單地畫就夠了。
手則是畫出手心的方向、打開還是握住，就足以傳達大致的資訊。

手肘彎曲時，或者想表現手臂方向時，就用重疊（T字形）來表示前後關係吧！

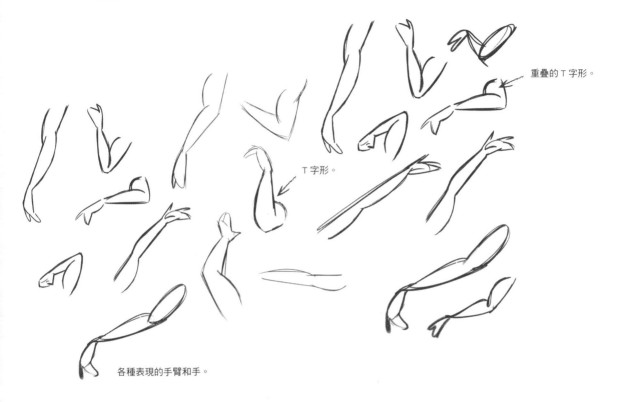

重疊的 T 字形。

T 字形。

各種表現的手臂和手。

表示手臂方向時，也可以運用縮短法。
不一定要畫出表面線，但腦子裡記住表面線弧度的方向和圓度的關係，
會變得更好畫。

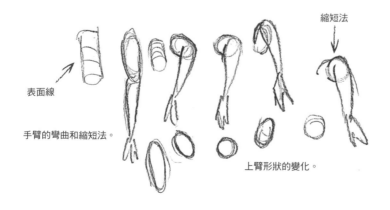

縮短法

表面線

手臂的彎曲和縮短法。

上臂形狀的變化。

肌肉會隨著動作收縮或伸長。

想仔細描繪手臂時，必須注意肌肉的構造和伸縮，
有效地運用非對稱的形狀。

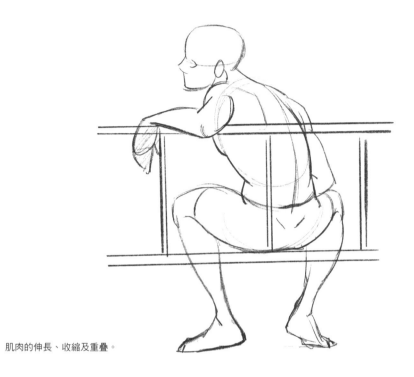

肌肉的伸長、收縮及重疊。

仔細畫出表示重疊的 T 字形，
就能自然呈現出部位的位置、角度和前後關係所形成的縱深。

胸廓

被肋骨包覆的胸廓,是身體中最大的部位。
尤其要注意分量十足的大胸廓,它的**位置和角度**。這是姿勢和體格的基本。

上面靠鎖骨,下面靠第十肋骨的線條來看出方向和角度。

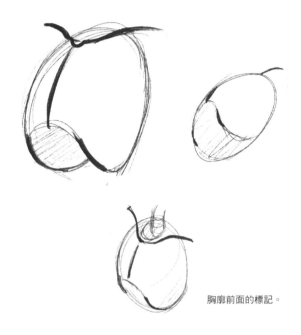

胸廓前面的標記。

留意角度和方向,粗略畫出來吧!與其畫成圓形或球,
以加上一條直線的 D 字形作為基本,更能表現動作的方向和氣勢。

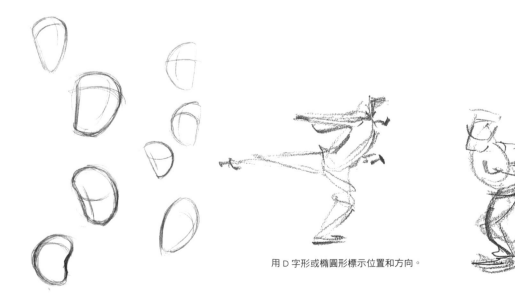

用 D 字形或橢圓形標示位置和方向。

標示方向和位置後，即使是隨筆塗鴉，也能清楚看出方向。

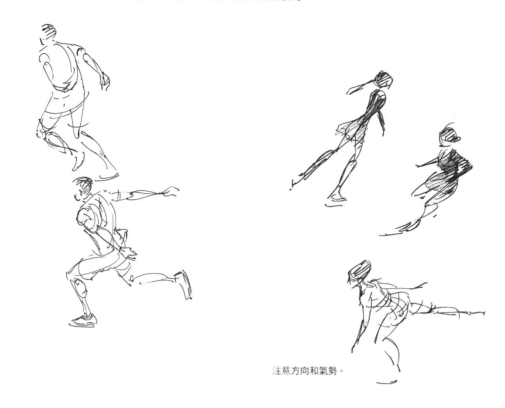

注意方向和氣勢。

只要改變胸廓大小，就能簡單畫出瘦的人、健壯的人、小孩子等不同的體型。

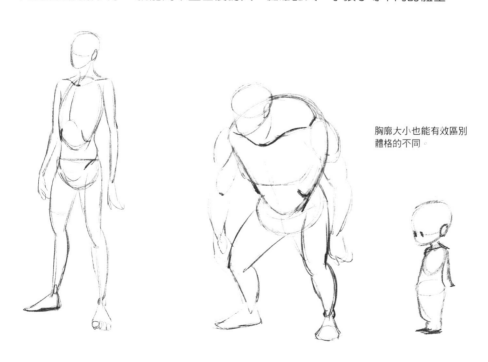

胸廓大小也能有效區別
體格的不同。

胸廓的中心線

在胸部畫中心線時，要注意線和視點的關係。

正面看時位於正前方的中心線，只要身體稍微改變一點方向，
就會大幅偏離。起點和終點也要記得移動。

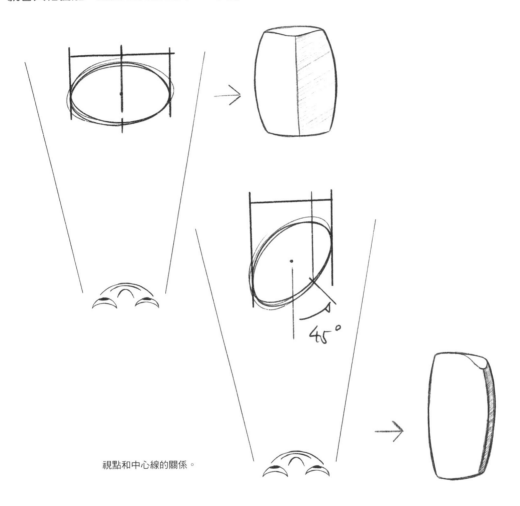

視點和中心線的關係。

胸廓、腹部、骨盤

構成體幹的胸廓、腹部和骨盤的三個部位中，胸廓和骨盤是被堅硬骨骼的構造所包覆住的。銜接兩者的脊椎像彈簧一樣扭轉、大幅彎曲，使上半身柔軟地活動。腹部則是因胸廓和骨盤的位置而改變形狀。

胸廓和骨盤都是蛋形，胸廓是縱向較長，骨盤則是偏橫長。

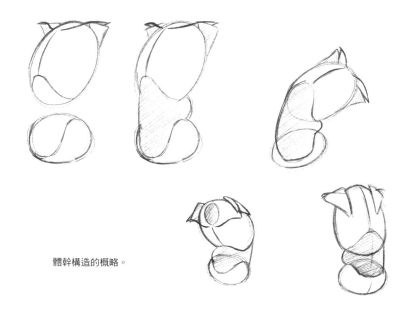

體幹構造的概略。

胸廓和骨盤之間，一開始先不要畫，留下一些空間。到後面再畫上腹部。

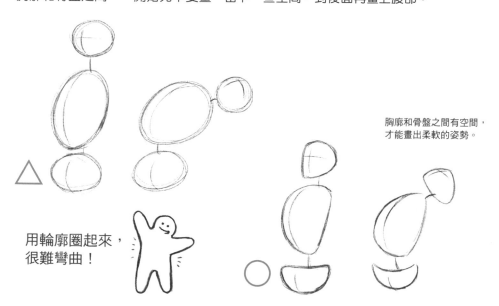

胸廓和骨盤之間有空間，才能畫出柔軟的姿勢。

用輪廓圈起來，很難彎曲！

與其用圓形，用 D 字形表現方向會更好！

後仰、彎腰

胸廓和骨盤的角度會決定姿勢，注意軸心的傾斜度。

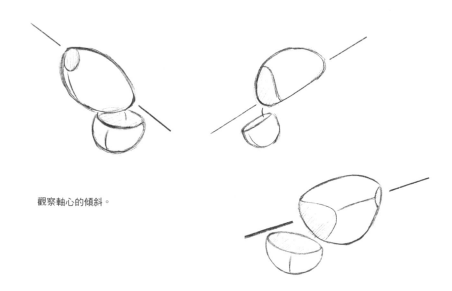

觀察軸心的傾斜。

想更生動地表現用力後仰、彎腰時背部的圓弧時，
必須留意弧線彎曲的深度。強調弧線的彎度，可以加強氣勢。
動作的方向用頂點的位置來表示。

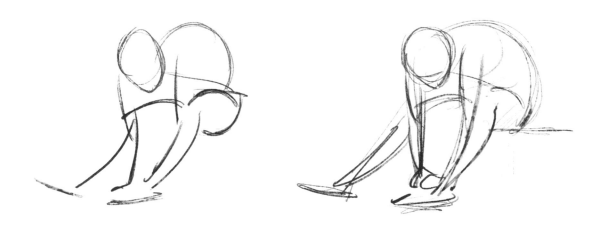

扭轉和扭曲

胸廓（胸部或背部）的中心線，和骨盤（腹部或臀部）的中心線分別朝向不同方向的姿勢，
這種狀態稱作扭轉或扭曲。

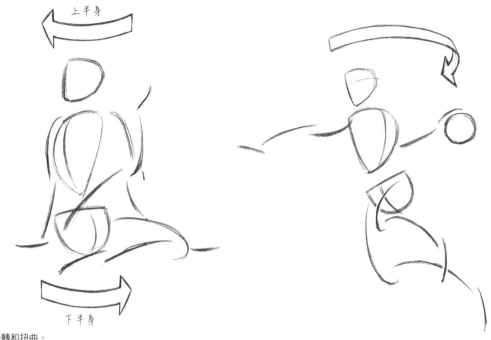

扭轉和扭曲。

上半身用鎖骨，下半身用腸骨稜（腰骨突出處），作為中心線通過之處的標記。兩者的中
心點就是中心線的起點。

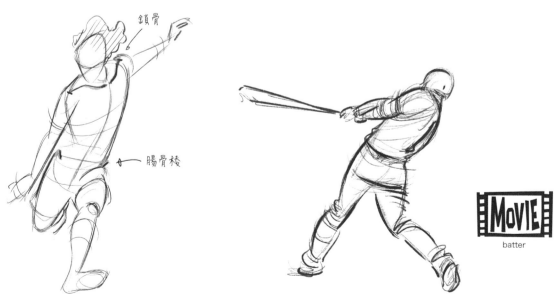

上半身和下半身的標記。

腹部

胸廓和骨盤之間的腹部很柔軟，能夠改變形狀。
仔細畫出收縮和伸長的對比、重疊所造成的前後關係，
就能表現出立體感、氣勢、柔軟等。

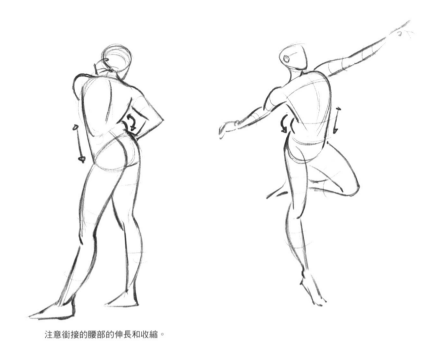

注意銜接的腰部的伸長和收縮。

即使是大概畫的速繪，把握身體部位的角度和位置再畫，
無論什麼姿勢、正在做什麼，都很容易明白。

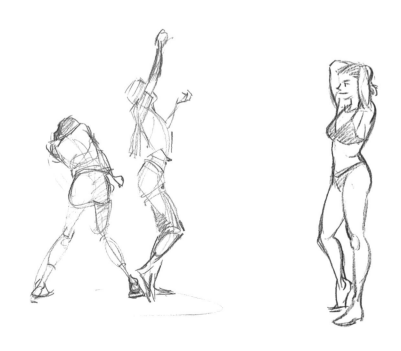

腰部和大腿

大腿骨和骨盤藉由大肌肉緊密連結在一起。
腿的根部位置，外觀比骨架上的關節部位更高一點點。
我畫圖的時候，經常沒有區分腰和大腿。大家可以把手輕輕抵在
臀部走走看。臀部的肌肉動的時候，會和腿化為一體。

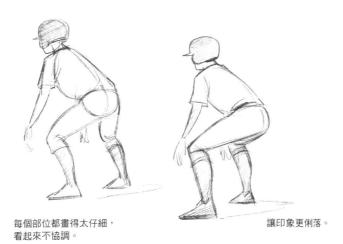

每個部位都畫得太仔細，
看起來不協調。

讓印象更俐落。

側面看過去的外觀，
腰和大腿多半連著畫。

組合弧線和直線，用 D 字形畫出來，姿勢會變得更清楚。
要用直線還是弧線，根據印象來選擇，沒有規定。
避免左右對稱，尋找表現印象的方法吧！

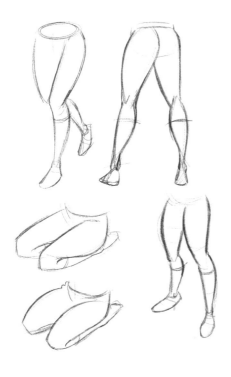

**根據視點、姿勢不同，
使用直線和弧線的地方
也會改變。**

腰部到大腿要畫成一體。

請注意大腿的內側和外側的起點位置不一樣。
內側是骨盤最下方（胯下），左右側面則是腰帶下方為大腿的起點。

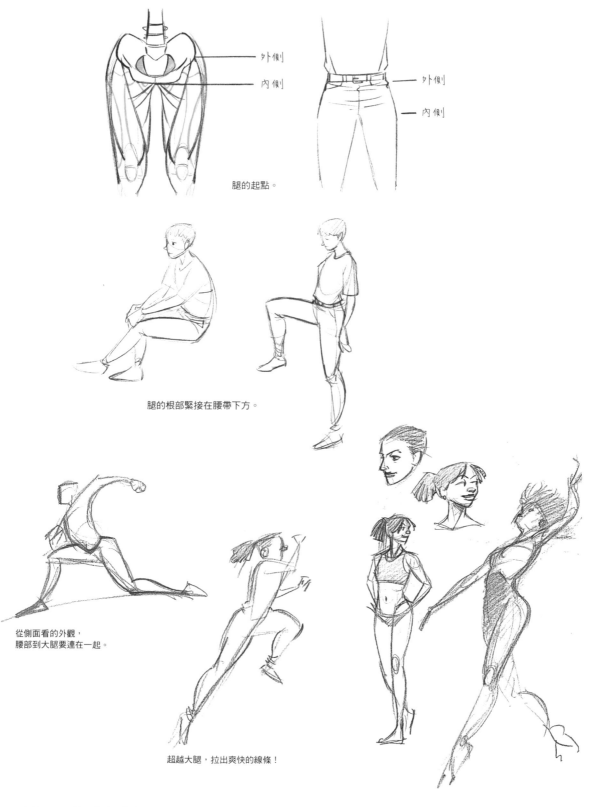

外側
內側

外側
內側

腿的起點。

腿的根部緊接在腰帶下方。

從側面看的外觀，
腰部到大腿要連在一起。

超越大腿，拉出爽快的線條！

臀部

畫往後踢的動作、後仰的姿勢，臀部出現強烈收縮的時候，
或是臀部成為動作的中心、顯示位置關鍵的時候，都要畫出臀部。

若非必要，不畫出來也沒關係。

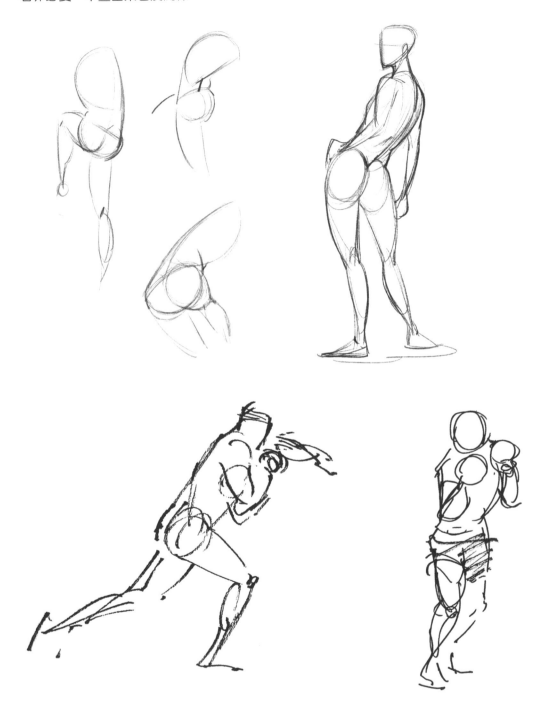

腿

腿分成大腿和小腿兩大塊。從側面看，下面還連接著三角形的腳。
單純思考大腿、小腿、腳三個部位的位置關係，就能視為簡單的構造。

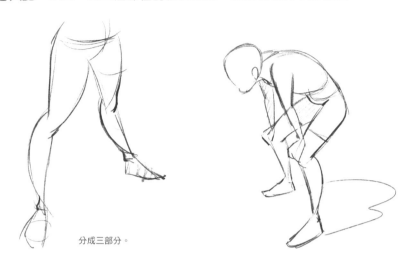

分成三部分。

舉例來說，若要畫膝蓋抬到最高的瞬間，就要注意大腿和小腿的位置與角度。
然後把腳畫在小腿的下面，膝蓋則是畫在適當的位置。

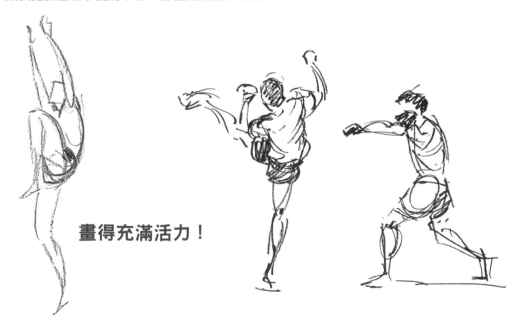

畫得充滿活力！

**受到常識限制，
就畫不出大動作。
要相信自己的雙眼去畫。**

腳

腳簡單畫就可以。

但是，腳是表現接觸地面這個重要資訊的重要部位。

留意以下三點，畫全身時不要忘了畫腳。

 1. 膝蓋和腳尖基本上會朝向同一個方向。

 2. 要畫出腳底是否接觸到地面。

 3. 腿在腳踝上方，腳跟比腳踝稍微突出一點。

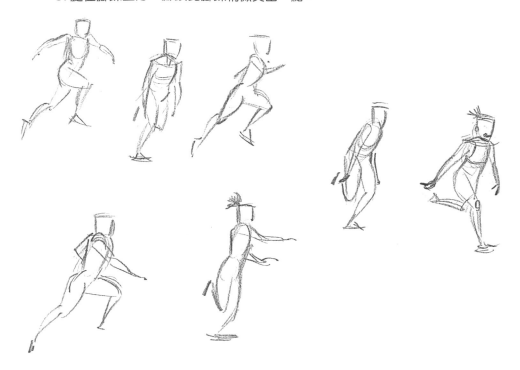

一開始先不要畫連接處的關節（腳脖子）。

小腿線條在腳脖子上面接起來，接著在尖端畫出三角形的腳，就能輕鬆完成。

先畫出腳脖子的輪廓，就無法柔軟地畫出腿和腳的關係。

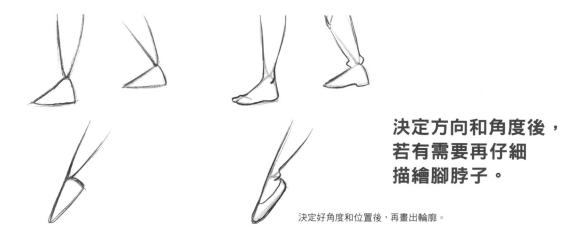

**決定方向和角度後，
若有需要再仔細
描繪腳脖子。**

決定好角度和位置後，再畫出輪廓。

手臂和腿的彎曲

手臂和腿經常彎曲、經常活動。
尤其是上臂和前臂、大腿和小腿，用力彎曲時會折疊，有的部分會被壓扁。要注意這一點，
仔細畫出被壓扁且重疊的部分。

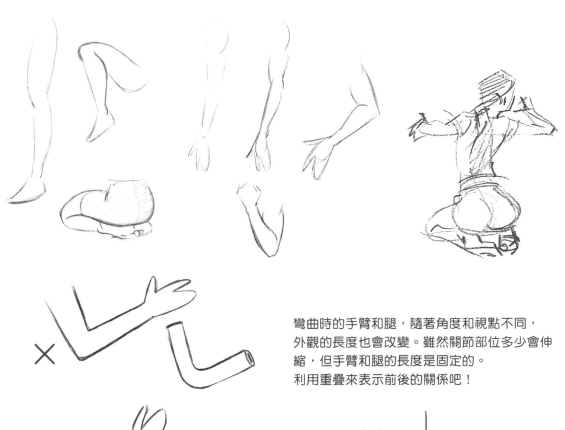

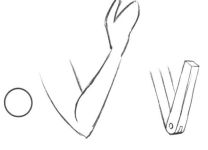

彎曲時的手臂和腿，隨著角度和視點不同，
外觀的長度也會改變。雖然關節部位多少會伸
縮，但手臂和腿的長度是固定的。
利用重疊來表示前後的關係吧！

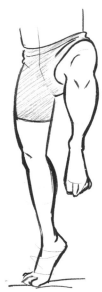

用縮短法
確實畫短。

手

手可以傳達許多事。若有充分的時間，最好稍微仔細描繪手的輪廓和表情。
有時可能成為傳達**故事**的關鍵。

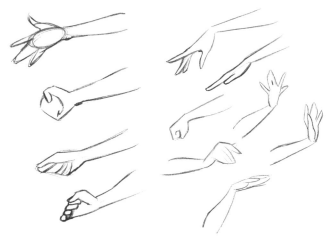

**打開？
握拳？
鬆鬆地握著？**

**食指和小指
又是什麼樣子？**

用形狀、面積大小和手腕的角度來展現。

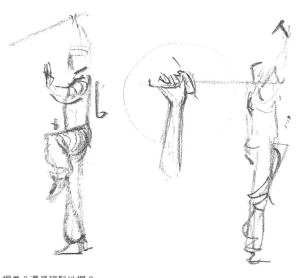

握拳？還是輕鬆地握？

畫的時候，練習留意手腕的角度。
向前伸出的手、朝自己彎曲的手，練習畫這兩個極端的姿勢，
就能自由畫出兩者之間的各種演變。

注意手的角度。

衣服

畫衣服時要注意的是**特徵**。
表現那件衣服時,最簡單明瞭的特徵是什麼?認為哪個地方最有趣?

畫速繪時,要用少量的線條,清楚明瞭地畫出來。

直線的衣服

和服、裙子、外套等的特徵是「有重量」的輪廓。
用直線畫最有效果。若用 L **字形**就能畫得更省事。

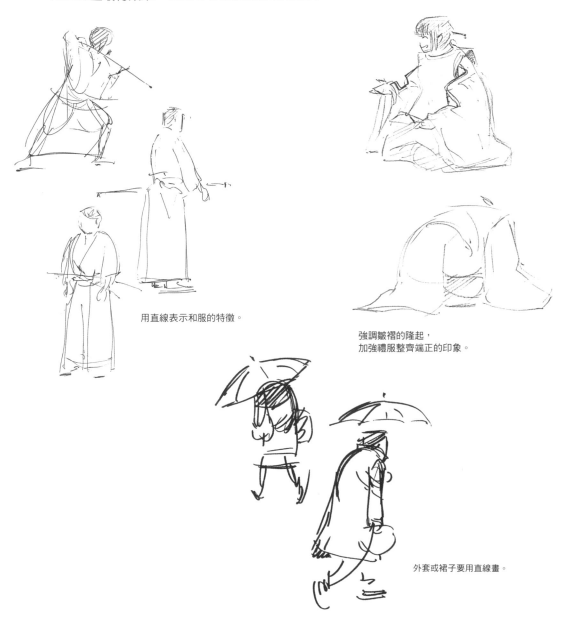

用直線表示和服的特徵。

強調皺褶的隆起,
加強禮服整齊端正的印象。

外套或裙子要用直線畫。

寬鬆的衣服

類似籃球運動褲那樣，不會緊貼在身體上的衣服，
多餘的布料和重力就會發揮作用。特徵是下垂的樣子。

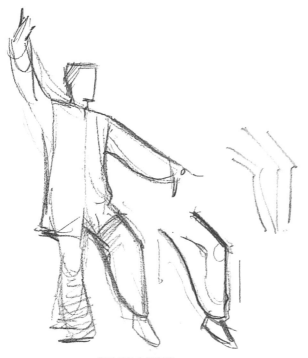

緊貼的地方用直線，
寬鬆的地方用弧線。

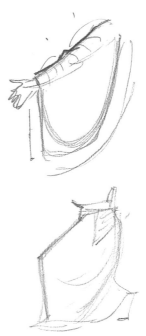

受重力影響而下垂。

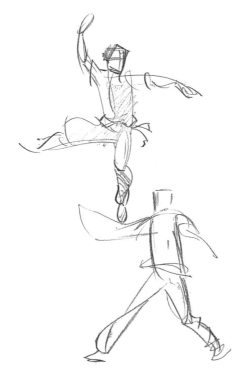

動作快的時候，行進方向會緊貼身體，
相反的另一側則是輕飄飄地跟在後面。
利用這一點，可以清楚表現出速度。

表現動作的速度。

用S形表現立體

畫T恤或襯衫的領圍時，不要只是單純地用圓圈把脖子圈起來，
畫出沿著肩膀厚度的部分，看起來會更立體。

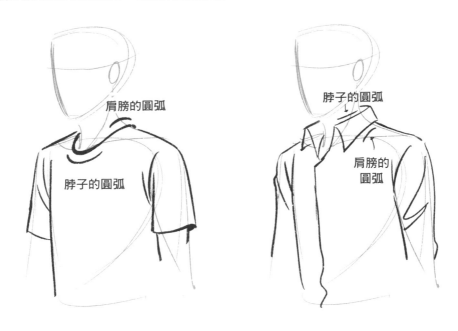

高領衣物也是一樣。畫出沿著肩膀的部分，就能表現出身體的厚度。
即使被衣服遮住，衣服下還是有脖子，別忘了它的存在。

褲子腰部或腰帶也是一樣，善用S形，就能用一條線表現出腰圍的立體感。

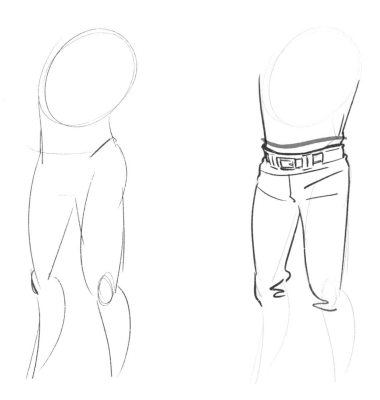

垂墜

衣服皺褶會從支撐點呈現斜向。
若有兩個施力點，就會形成半圓形的垂墜皺褶。

以抓住皺褶的手為起點，
呈現放射狀散開。

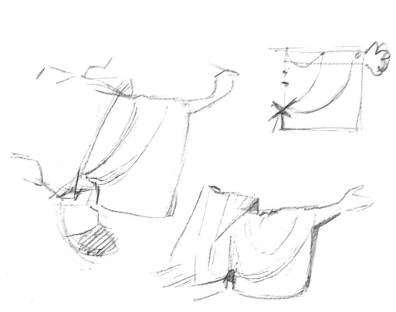

袖子會從肩膀和袖口兩處往下垂。

專欄：自以為有仔細觀察

先觀察後再畫人的時候，**自認為忠實呈現看到的事物**，有時畫出來的卻是曾經看過、自以為是的東西。

觀察現實的時候，要拋棄自以為是的成見，用坦率的心情去看。
相較於已經知道的事，必須以眼前的現實為優先。
反覆這樣做就能**更新知識**，**並且更接近現實**。
你會逐漸看到超越想像的現實。

下列幾點，有沒有恍然大悟呢？

1.脖子

✗ 脖子是連接頭和肩膀的細圓柱形？

⬤ 鼻子下面和後腦勺的脖子根部，
高度一樣。一根粗大的脊椎（背骨、脊柱），
貫穿脖子到腰部。

2.大腿

✗ 大腿從骨盤下面伸出來？

⬤ 大腿骨嵌在骨盤側邊。
由於上面包覆著又粗又強健的肌肉，
從外觀來看，腰部以下化為一體，
連動著大腿的動作。

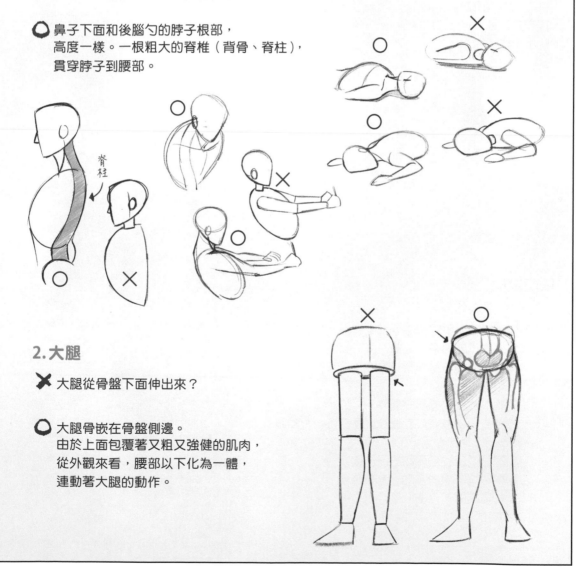

3. 軀幹

✘ 人的軀幹是圓柱形？

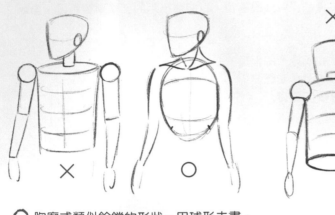

⬤ 胸廓式類似鈴鐺的形狀。用球形去畫，
就會出現脖子根部的形狀和畫肩膀的空間。

4. 躺下的姿勢

✘ 躺下的姿勢，先畫成平面，再將每個部位立體化？

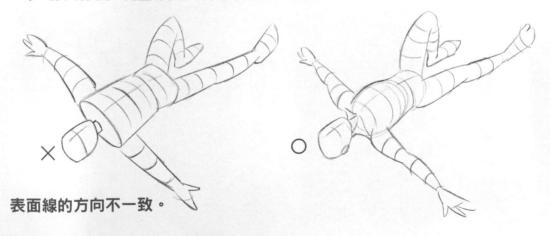

表面線的方向不一致。

⬤ 畫的時候要從一個視點掌握全身。
這是為了確認看不見的部位在立起來的時候，
向左右改變視點的時候會變成什麼樣的情況。

將躺下的姿勢立起來觀察，
再將每個部位畫成立體，這麼做會讓視點錯亂。

左圖每個部位的視點都不一致。
結果，表面線的方向也沒有統一，
全身看起來不立體。

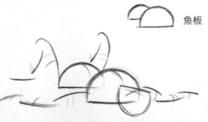

魚板

接觸地板之處會壓扁，變成平面。
可以想像成魚板形狀的部位排在一起，
會變得比較好畫。

3. 邁向下一步

小技巧的第三單元中，收集了讓速繪更生動的主題。

一旦動手畫，就會不由得想畫得更仔細，而且就這樣更投入。
但是，用單純的觀點，以整體**為優先**，憑感覺去畫更容易掌握到生命感。

> **簡單描繪整體，不但能更暢快地畫，**
> **圖也會充滿生命。**

這張插圖是將全身的部位像拼圖一樣組合後所畫的。

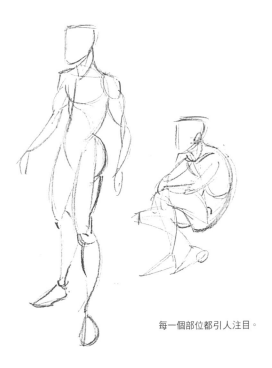

每一個部位都引人注目。

短時間畫出動態人物某個瞬間的速繪，和這個是不同的方法。
我們把觀點鎖定在以幾條線為主軸，並且輕鬆悠閒地去畫。

> **速繪的終點不是畫完細節。**
> **能夠輕鬆地反覆測試，才能發揮真正的價值！**
> **將速繪帶進日常生活中吧！**

掌握動作

人的雙眼和相機不同，不會擷取某一個瞬間，
而是在大流向中理解動作。動作的印象會受到雙眼看到的節奏、
流向、波動影響。

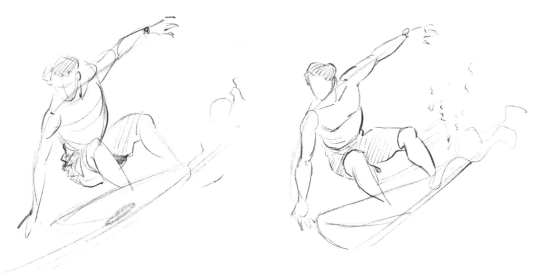

從影片擷取印象所畫出來的圖。　　　　　　　　　彷彿臨摹靜止畫所畫出來的圖。

上面這兩張圖例，我希望大家能看到，從影片所畫出來的圖有波動。
若企圖正確地**複製**每個部位的位置和角度，動作就會靜止。

相較於確實畫出的線條，**憑感受動手畫出來的塗鴉線條更適合傳達動作。**

放輕鬆，練習畫大條的直線、弧線和 S 形的弧線吧！

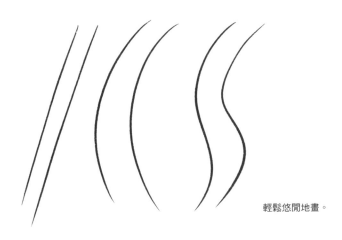

輕鬆悠閒地畫。

預感和餘韻

充滿動態的圖，具體而言包含什麼要素呢？
將身體前進的方向、注意力集中的方向、主要感情波動的瞬間畫出來，
就能夠感受到動態。崩塌的平衡感和象徵不平衡的斜線，
也是傳達動態的重要線索。

除此之外，**時間的經過**也是強力的要素。

「之前、現在、之後」，若將一連串的動作用一張速繪表現出來，
傳達的時間就會拉長，也會加強動感。

預感
主要動作尚未結束時，有時會看到進入下一個動作的線索。
這叫作**預感**。

滑雪的蛇行前進（slalom）時，半蹲直線前進後的某個瞬間，上半身前傾的動作中，會加入朝下一個彎度前進時，雙腳滑行的下半身動作。

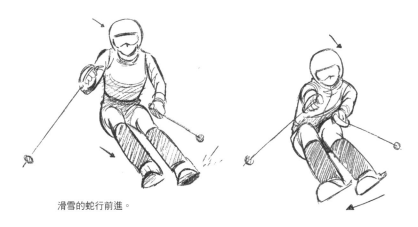

滑雪的蛇行前進。

內野手的接球動作中，做大動作的上半身，
會在某個瞬間加入準備投球的左腳動作。

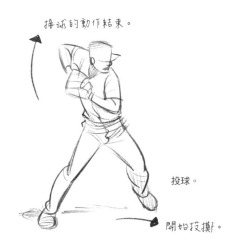

接球的動作結束。

投球。

開始投擲。

餘韻

有時候身體會先動作，
手臂、衣服或頭髮等地方的動作慢一步才跟上。
這樣的動作叫作**餘韻**。

餘韻是明白表現動作方向的線索。
雖然只有一瞬間，卻能讓人對時間經過留下深刻印象。

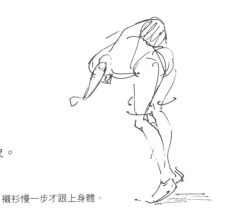

襯衫慢一步才跟上身體。

讀取動作

感情是**內心的動作**。強烈的喜悅、難以振作的沮喪等，
有時會伴隨著明顯的身體動作，有時則是些微的動搖。

「喜歡」、「討厭」、「開心」、「失望」等感情，引人注意的方向，
會表現在臉的方向、姿勢和舉止上。

請問要點什麼？

畫靜止畫或擺姿勢的模特兒時，沒辦法知道動作的方向和氣勢。
想像一下變成該動作之前和之後的動作和情況吧！
試著自己擺出相同動作，就能輕易想像怎麼做才會變成
那個姿勢、狀況到底是怎麼樣。

把姿勢當作創意的發想，
表現「**現在正在做什麼**」、「**懷著什麼樣的感情**」，
圖就會變得非常生動。

表現的範圍

從想像去畫的人物，有時會想加上動作或感情。
這種時候就想像兩種**極端的動作**，利用兩者之間的漸變。
這麼一來，帶有表情的變化也能輕鬆辦到。

想像一下很失望的人。

一開始想到的應該是肩膀下垂、低頭的姿勢對吧？
相反的，有時也會用仰天表現無法宣洩的失望。

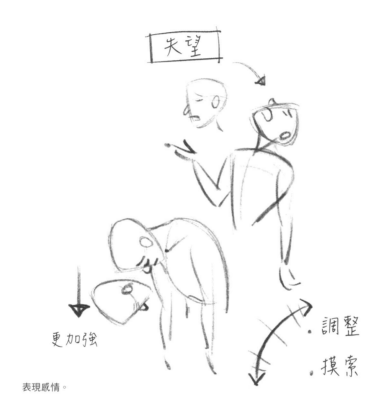

表現感情。

摸索自己的表現方式

靠觀察畫圖時，不只是畫下所看到的姿勢或舉止，同時也要想像感情。
這麼做會讓速繪變得更輕鬆、更快樂。把「要畫什麼」變成「該如何表現」的答案，應該
就在你的心中。畫圖不是為了得到別人的評價。

只要自己知道自己「在畫什麼」，就能對自己評價。**自己心中要有答案。**

如此會增加從想像去畫圖的經驗。

投入感情

有時會不看實際情況，光看訪問或報導就畫圖。
有一次，某個職棒投手在訪問時，說過這樣的話。

實際上的投擲點在肩膀附近。
但心情上則希望投球時盡量往前伸再鬆手。

看過這篇報導後，我就想像將鬆開手的位置挪到前面後再投的樣子，然後畫下來。

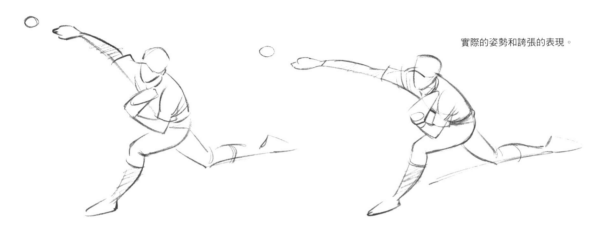

實際的姿勢和誇張的表現。

從練習跳得更高的舞者身上，可以感受到**想跳得更高**的情緒。
當你有這樣的感受時，就要畫出跳得比實際上更高的模樣。

像這樣想像後再畫的圖，
會拓寬自己理解的範圍。
也能提高你對描繪對象的興趣。

有時要在
表現上加入自己
的心情。

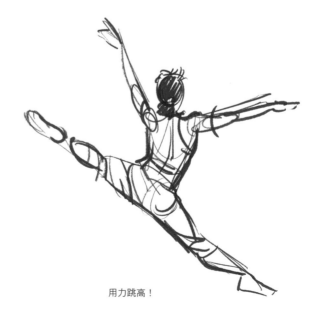

用力跳高！

傳達驚奇和感動

複雜的動作、第一次看到的動作，會反覆進行「畫全身→局部分析、蒐集資訊→畫全身」的循環，然後慢慢會畫。這時候要注意的是這些動作和平常畫的動作之間，有什麼不同的**特徵**。換句話說就是「**意外的動作、身體的移動**」。

> 哪一個部位的使用方式，有什麼樣的特徵？
> 觀察一下位置和角度吧！

覺得很**意外**的地方，感覺到**有所不同**的地方，大膽地、清楚易懂地畫出來。

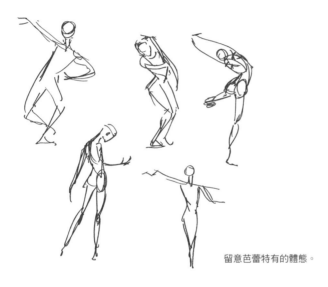

留意芭蕾特有的體態。

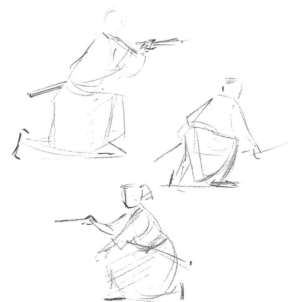

留意滑步和穩重的體幹。

不只是全身，還要筆記令人在意的腳的方向。

觀看實際情況

畫深受吸引的事物，真的很快樂。
可以的話，請找機會親眼觀看。

藉由聲音和空氣傳達的振盪，一定要親臨現場才能感受到。
況且，尺寸也是重要的要素之一。一般的電腦和電視畫面，
沒辦法看到實際大小的人物。

抓住千載難逢的機會去畫，
這樣的體驗會提升集中力和決心。

撼動自己的心

街上來往的人群，會透過空氣傳達他在趕時間、他很無聊這種感情。
運動員和表演者的體態則是優秀、強而有力、迅速、美麗，
遠遠超乎我的想像。

現場感受到的事，透過手傳達到紙張，用速繪呈現。

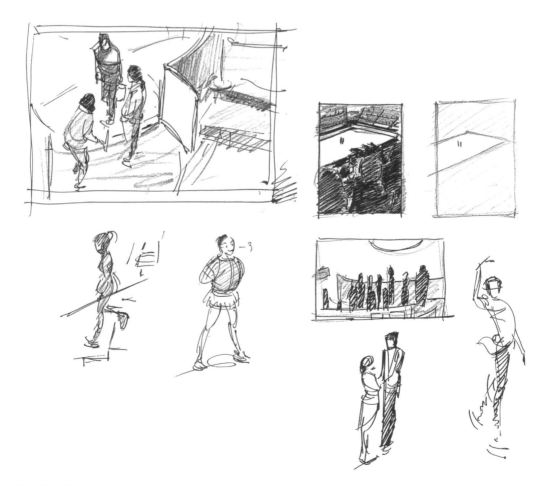

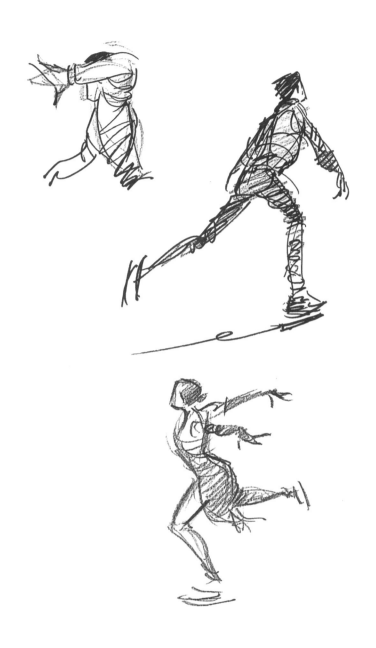

看到精采的動作，會浮現**想畫**的念頭，
同時也會產生**現在的感動無法用畫筆充分表達**，
近似敗北的情緒。

即使現在畫不出來，我認為大家會期望自己總有一天能畫得出那股驚奇。
這也是動機之一。

拋棄成見

因為工作關係，我會仔細觀察動作。比方說時代劇中若有喜歡的場景，
我就會一直重複播放來看，這麼做會有新發現。

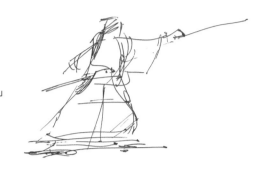

「哦！身體在這時候已經前傾，
手也伸向刀柄了。」

「咦？下一個瞬間，動作的幅度居然這麼大！」

打棒球時，打擊手擊出全壘打。
「腳往前踏出後，他就用力扭腰、扭轉！」
「下半身竭盡全力，將能量傳達至上半身。」

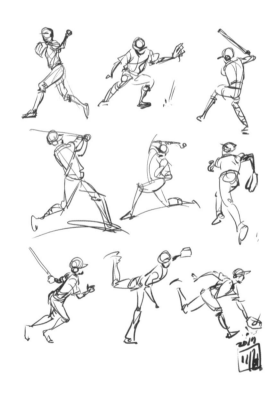

baseballCol2

仔細看影片會發現到，實際情況和自己**以為**的時機不同，體態動作不一樣等，發現許多錯
誤的成見，並不是什麼稀奇的事。

只要完美地畫過一次，這個成功的經驗就會留在記憶裡，這樣的印象太深，
觀察時就會不由自主跟隨**平常的動作**，所以這麼做與其說是觀察，更接近**確認**。

拋棄成見，抱著好奇心觀察吧！應該會有很多新發現。

什麼也別看就畫

有時候會提不起勁畫圖。提不起勁的時候，沒必要勉強繼續畫。
一覺得「今天提不起勁」，我反而會繼續畫一陣子。
後來會發現不知從何時開始，自己已經埋頭畫著圖。

提不起勁的時候，另一個建議就是不要看模特兒或是參考範例，
而是從想像去畫。這就是如假包換的塗鴉，完全是屬於自己的世界。

事後回頭看這時候所畫的圖，可以了解自己覺得舒服的節奏、形狀和弧線。

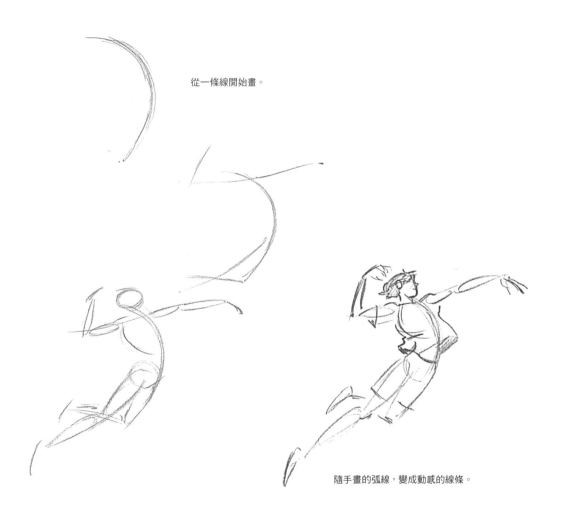

從一條線開始畫。

隨手畫的弧線，變成動感的線條。

不要光吸收資訊、累積經驗，
有時候要埋頭做沒有幫助、非常單純的事。

不侷限於一種模式

用相同對象加強，
用新對象延伸。

從這兩種方向累積速繪的經驗，對自己作品的看法及技巧，會產生意想不到的變化。

不要畫地自限，任何東西都嘗試畫畫看。

畫新的事物，畫至今從未畫過的東西，會出現不同的畫。
相較於畫慣的對象，會覺得比較難畫，
但速繪不是作品。

對於較生疏的對象，
不要想著該怎麼去畫，
而是要享受差異。

網路上可以找到不是從基本拍攝角度及視點去拍攝的影片，這是網路的優點。一定能找到讓你感覺「我從來沒有想過這種觀點」的圖片和影片。一邊看這些參考資料一邊畫，是一件快樂的事。

不要畫地自限，要不斷升級並享受速繪的樂趣。

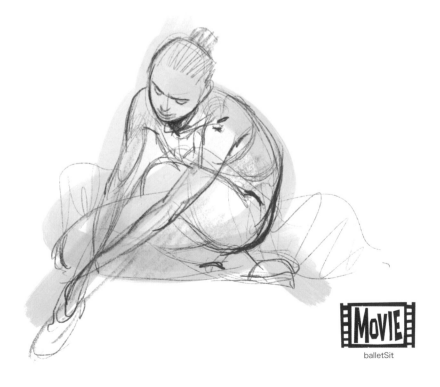

MOVIE
balletSit

從剪影來速繪

在這裡，想請大家看看和平常的速繪稍微不同感覺的繪圖方式。
這是心血來潮時畫著玩的速繪。

我想不到適合的名稱來稱呼它，就叫**從剪影來速繪**吧！雖然不像剪影那麼簡潔，總之第一步是先用粗線大概畫出全身。

最初是「隱約可見」，勾勒出整體的形狀。「隱約可見」非常重要。
不看細節，找出形狀有趣的那一瞬間。

掌握到「**看起來像這樣**」的印象後，用粗線大略描繪。
接著將粗線剪影當作大略位置的基準，在上面用線稿描繪。
即使偏離最初的粗線也不用介意，不需要被一開始畫的線限制住。

　　　　展現用印象所掌握到的動感。
　　　　讓圖變得簡單明瞭。

以上述兩者為目的，逐漸修改圖面。

「頭畫下面一點比較好。」「腳看起來抬得更高。」
通過最順的那條線（動態線）改成更好懂的姿勢，
接近想達到的印象，一步步調整。

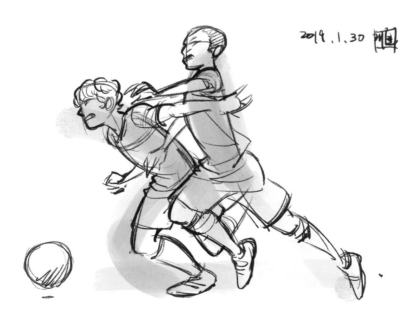

soccer1

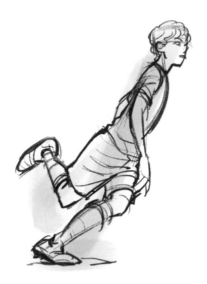

2019. 1. 30

soccer2

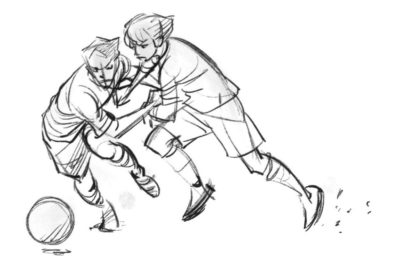

soccer3

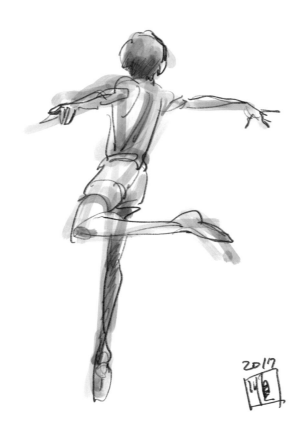

soccer4

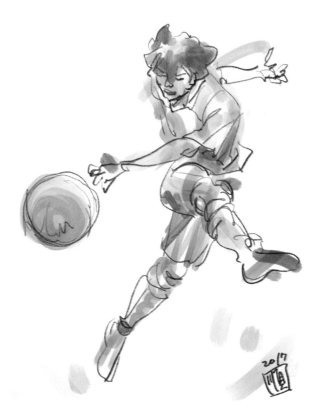

soccer5

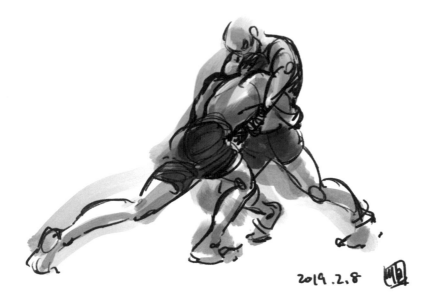

2019.2.8

MMA1

2019.2.8

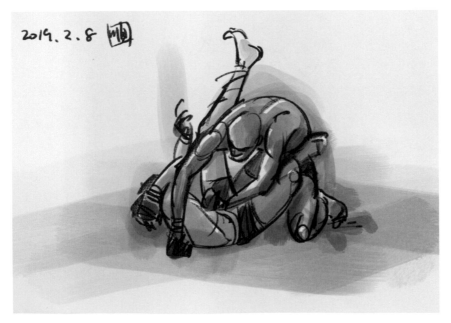

MMA2

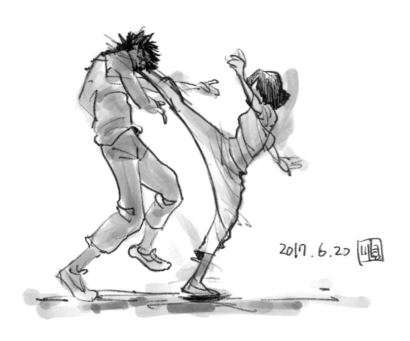

2017.6.20 圖

fight

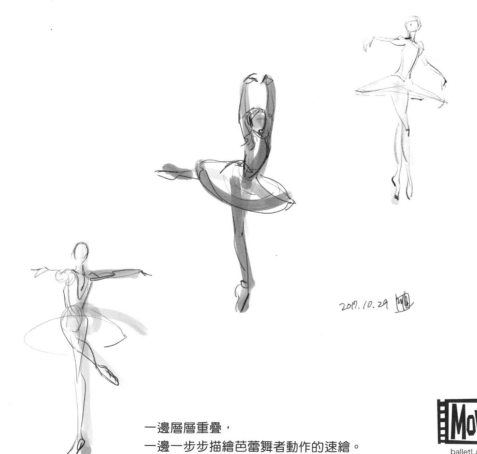

2017.10.29 圖

一邊層層重疊，
一邊一步步描繪芭蕾舞者動作的速繪。

MOVIE

balletLayered

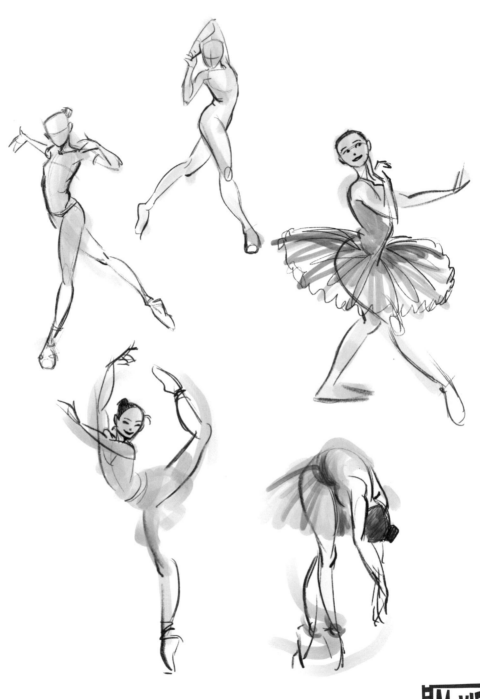

MOVIE
balletCol

Part 3

速繪集

最後一章，
請大家觀賞這三年來我所畫的速繪。

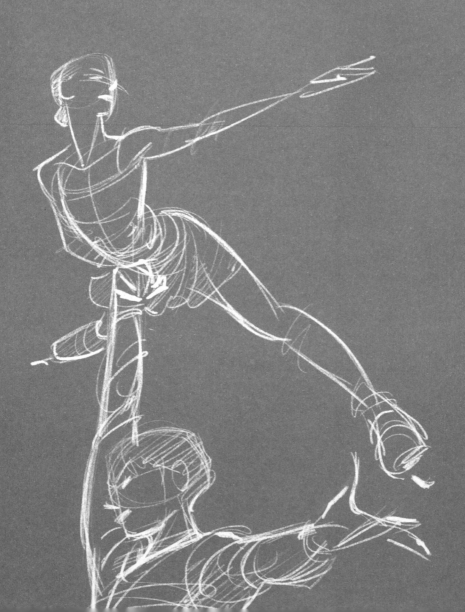

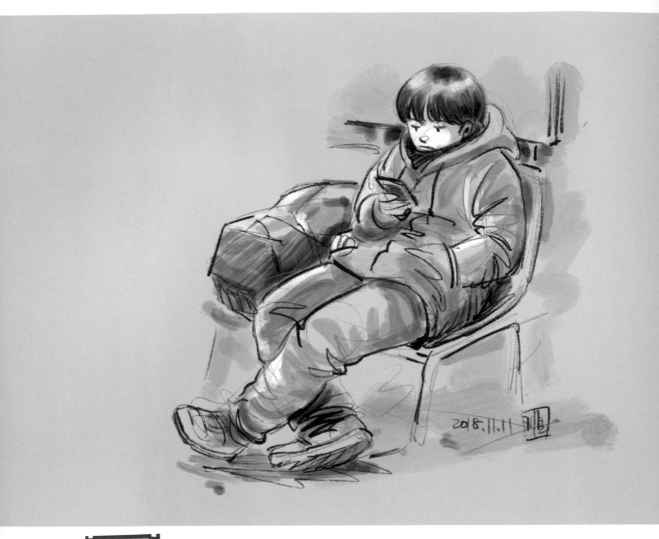

boy1

boy2

2018. 11. 11

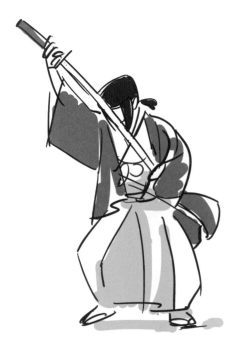
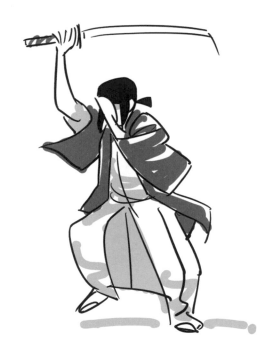

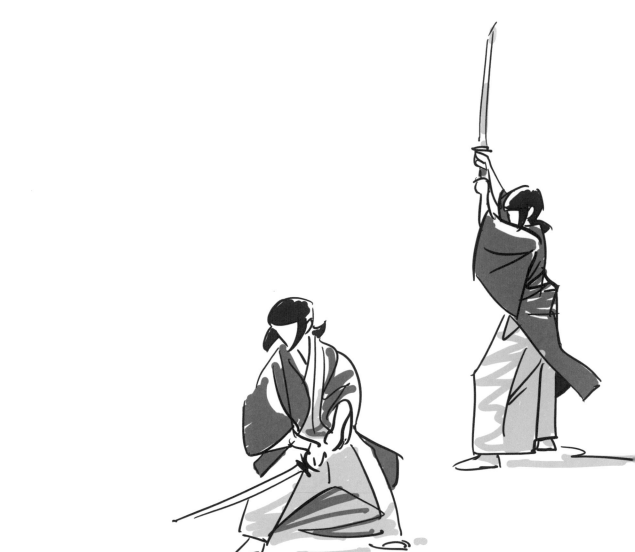
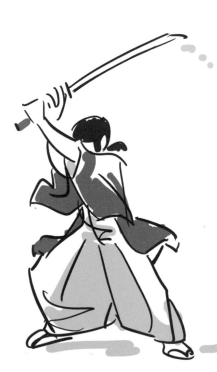

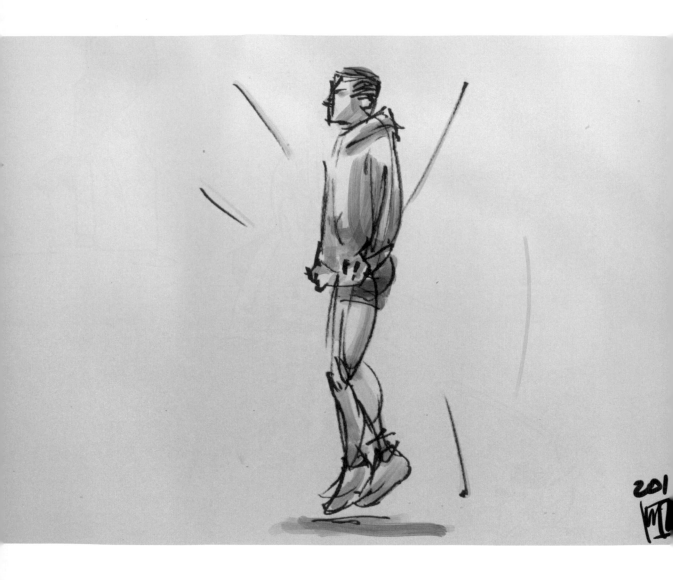

芭蕾

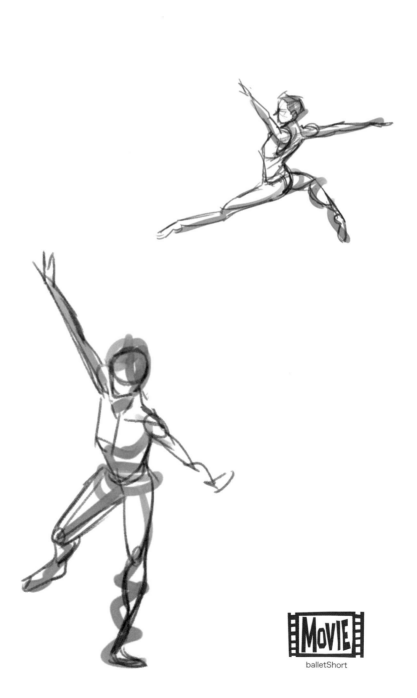

MOVIE
balletShort

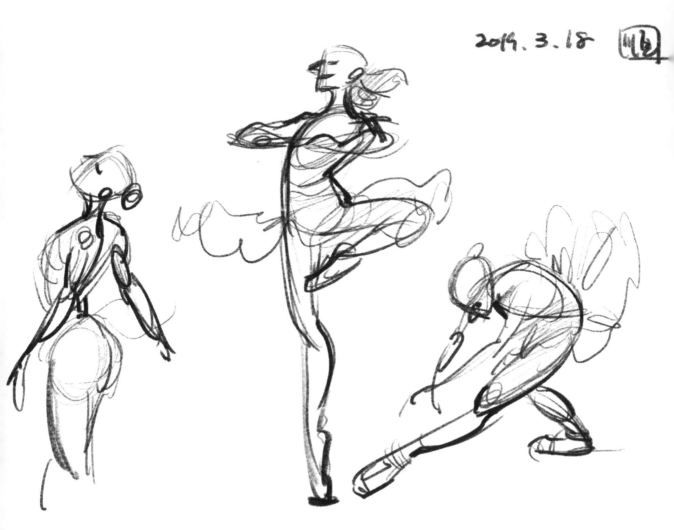

2019. 3. 18

ballet2

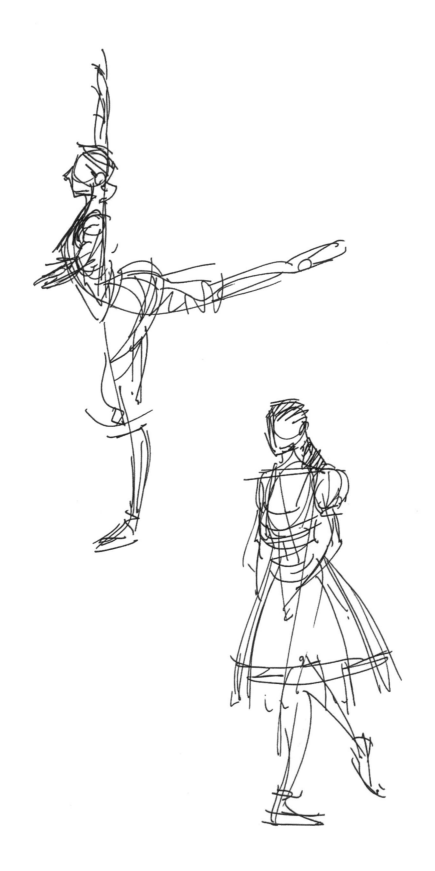

棒球

baseball

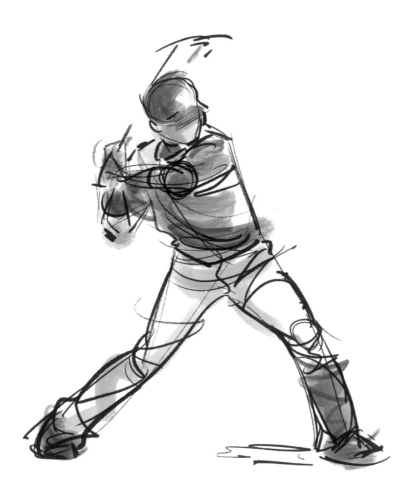

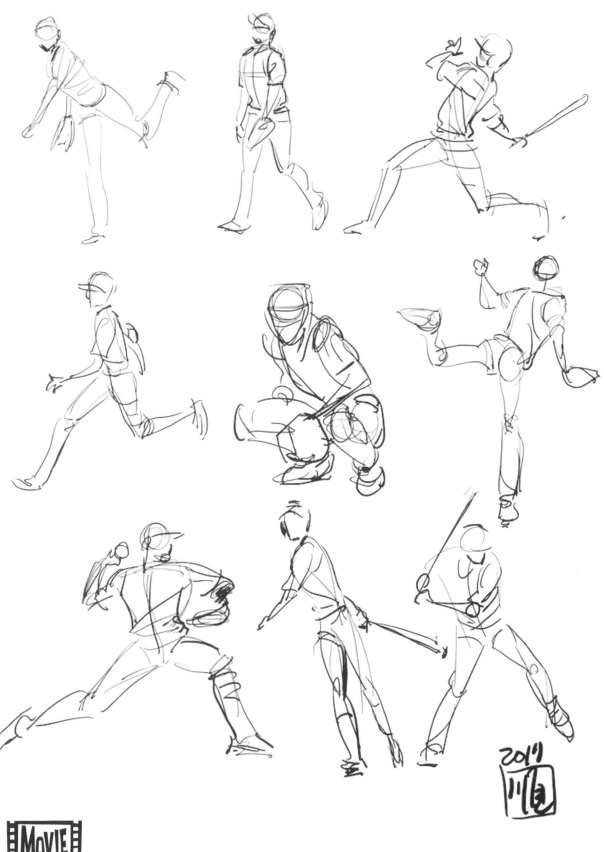

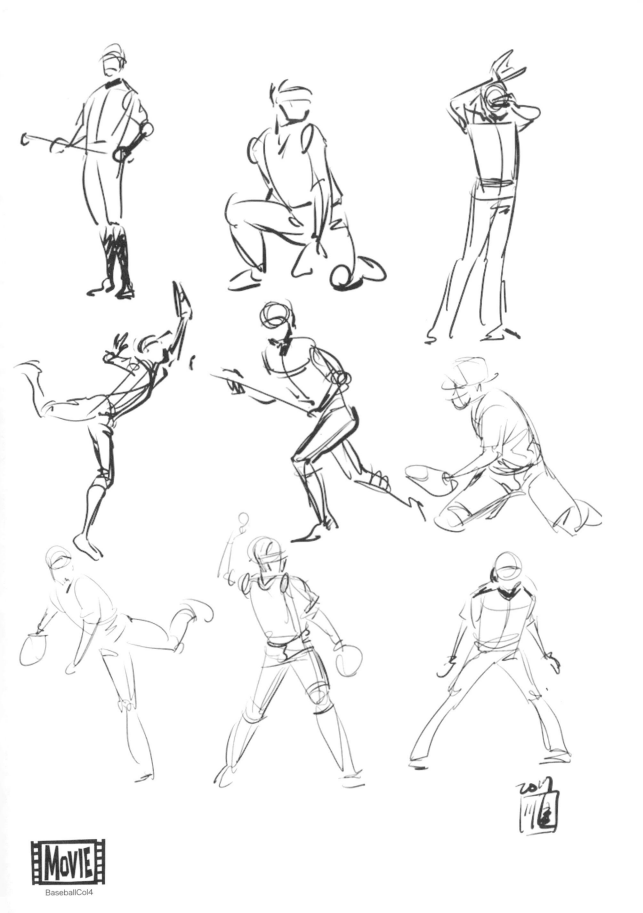

橄欖球

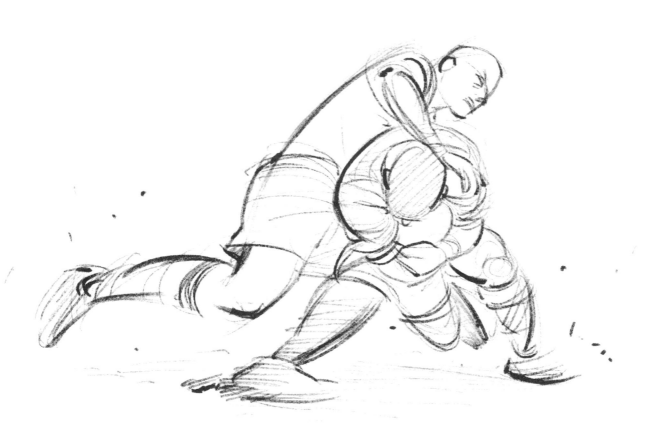

rugby2

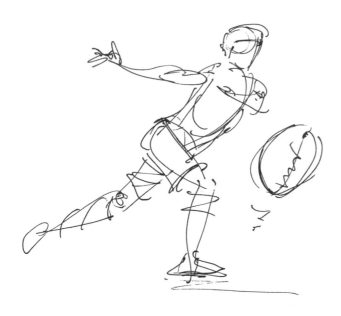

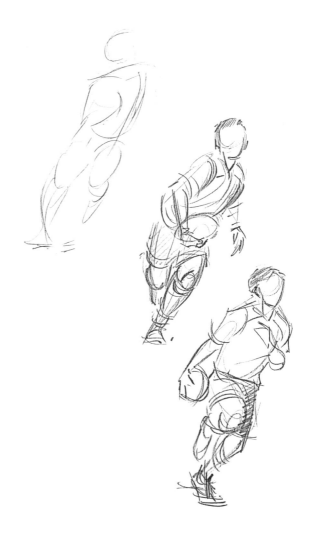

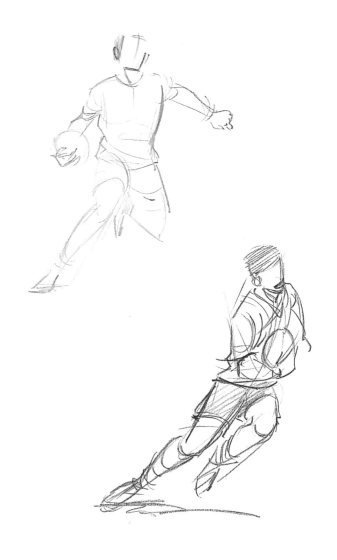

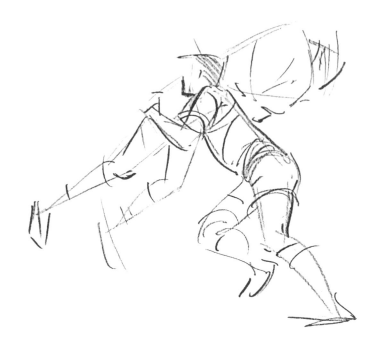

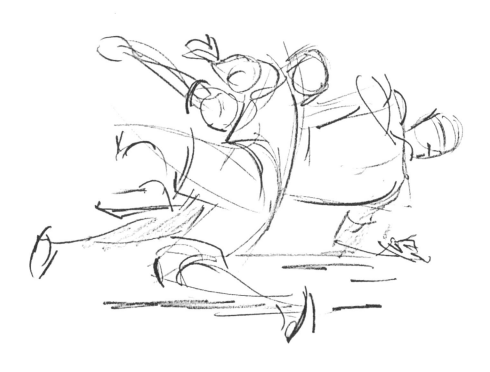

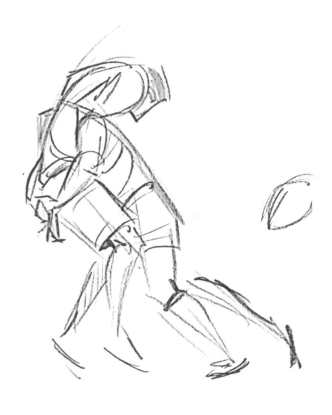

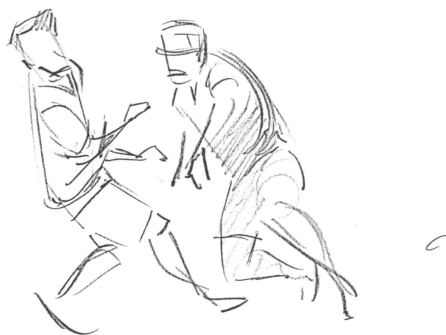

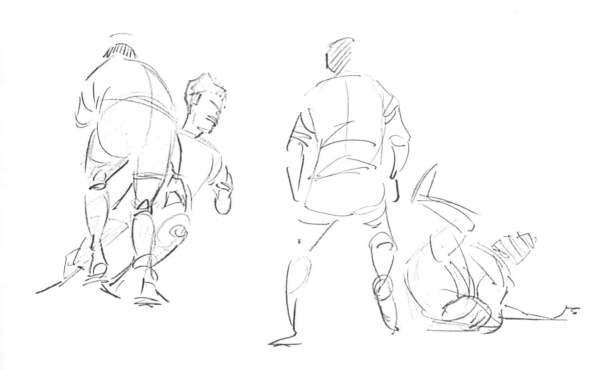

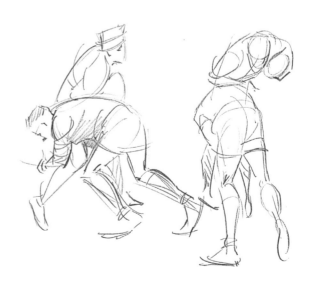

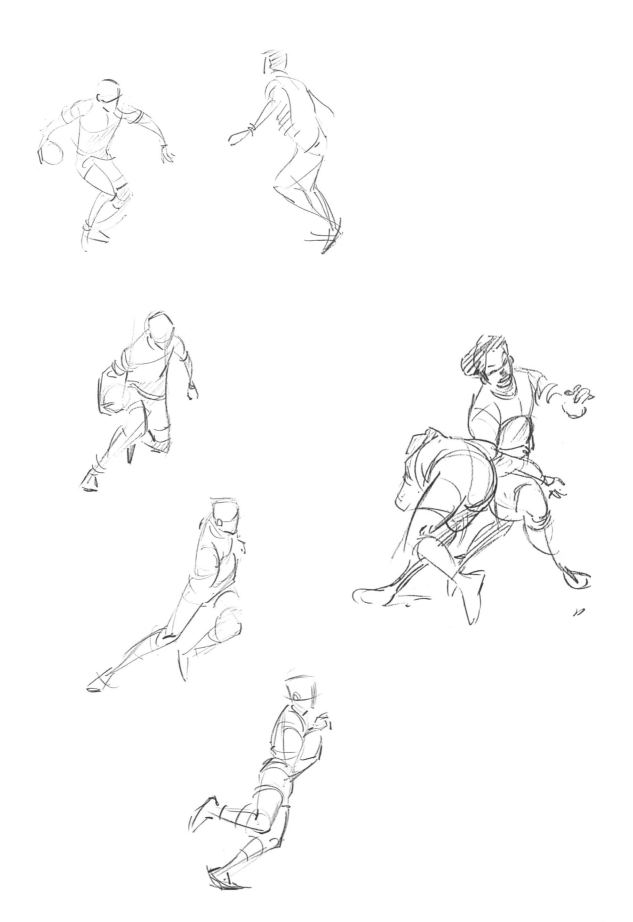

舞蹈

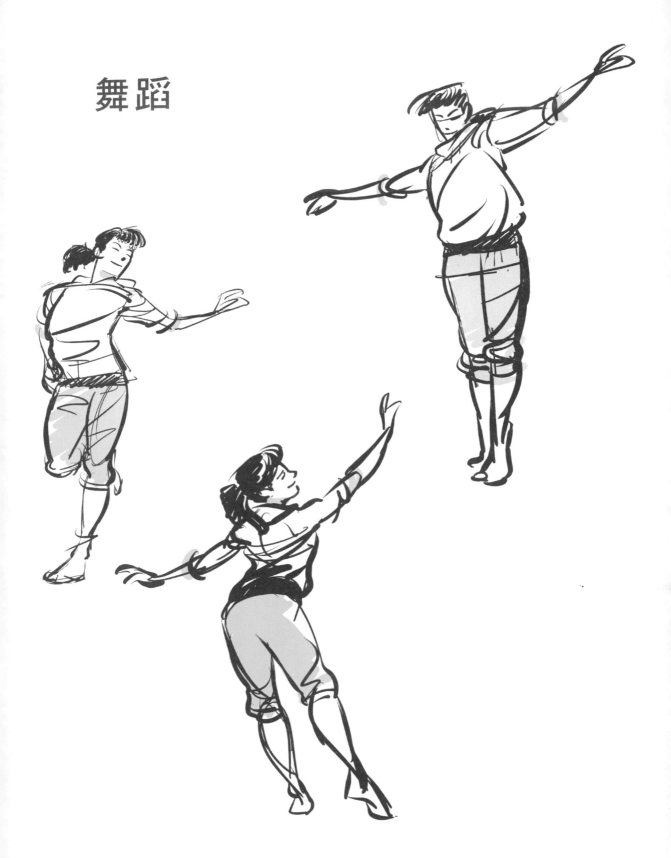

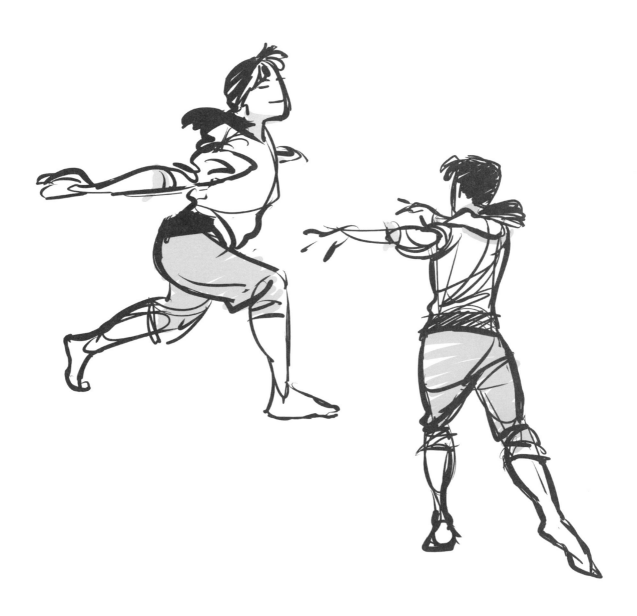

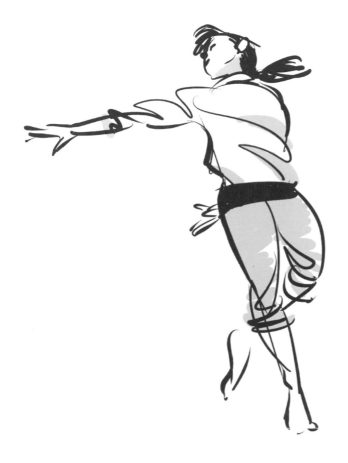

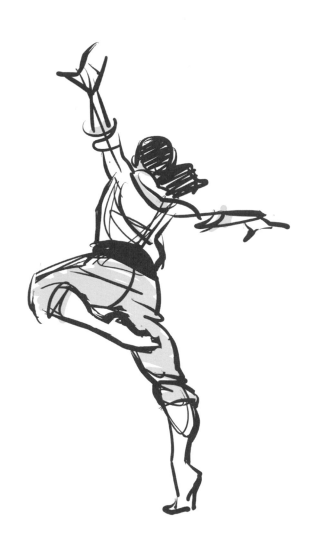

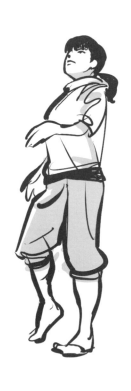

古武術 天心流兵法

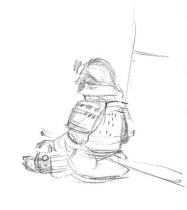

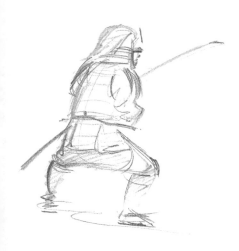

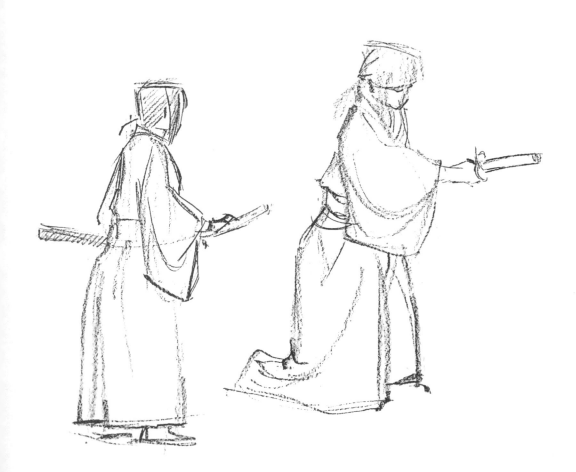

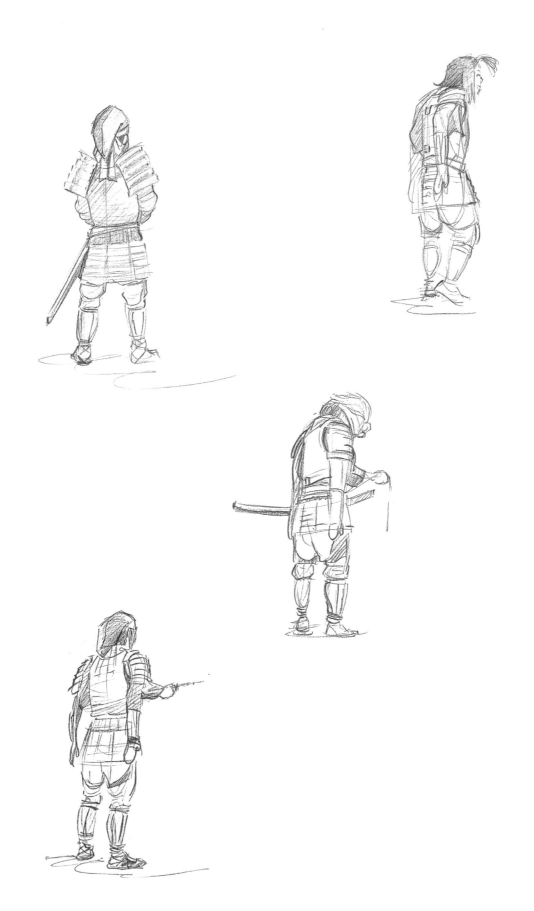

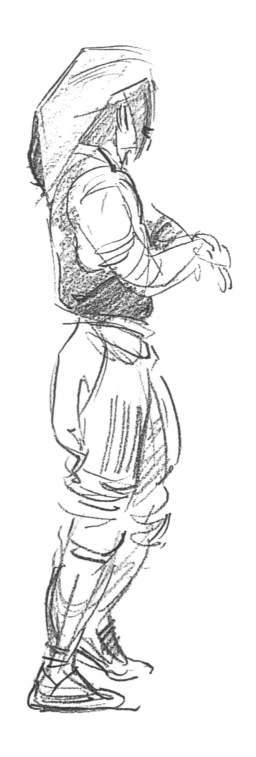

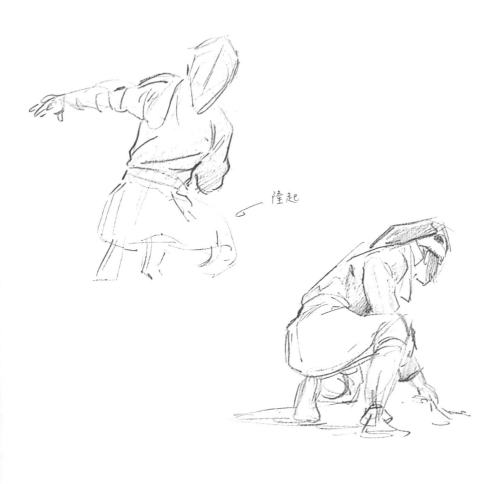

隆起

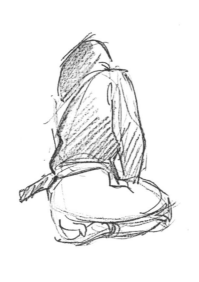

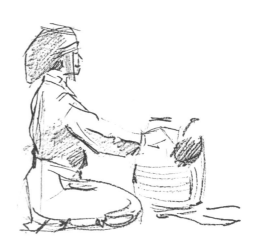

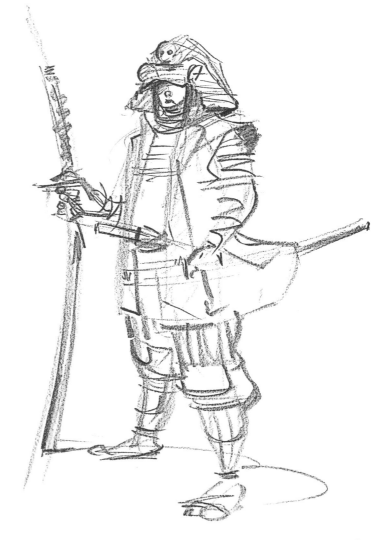

花式滑冰

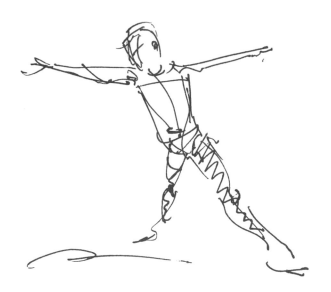

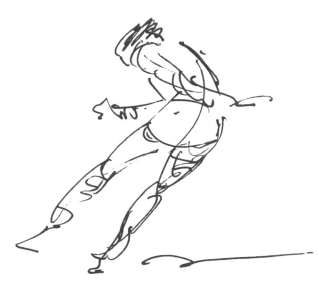

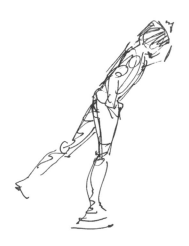

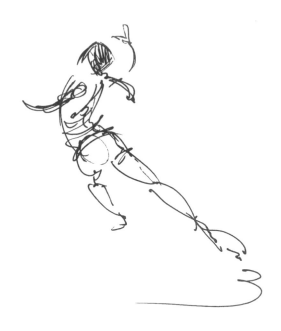

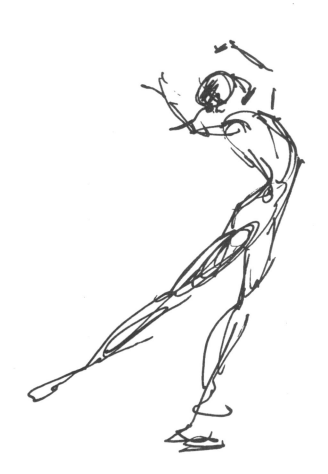

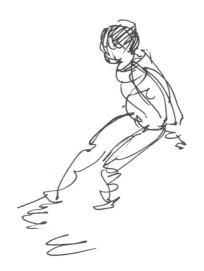

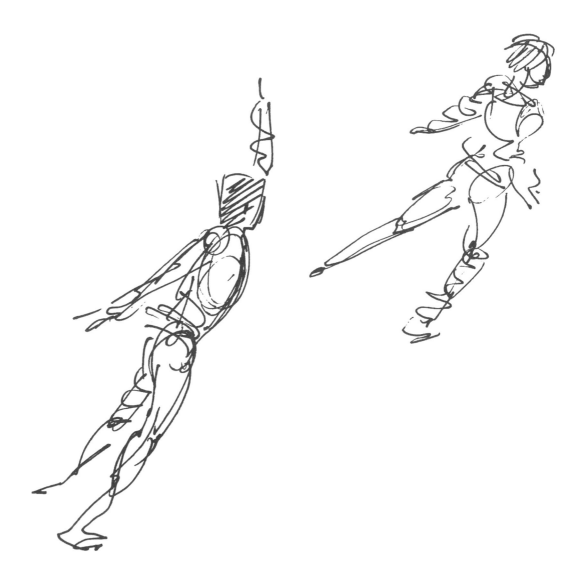

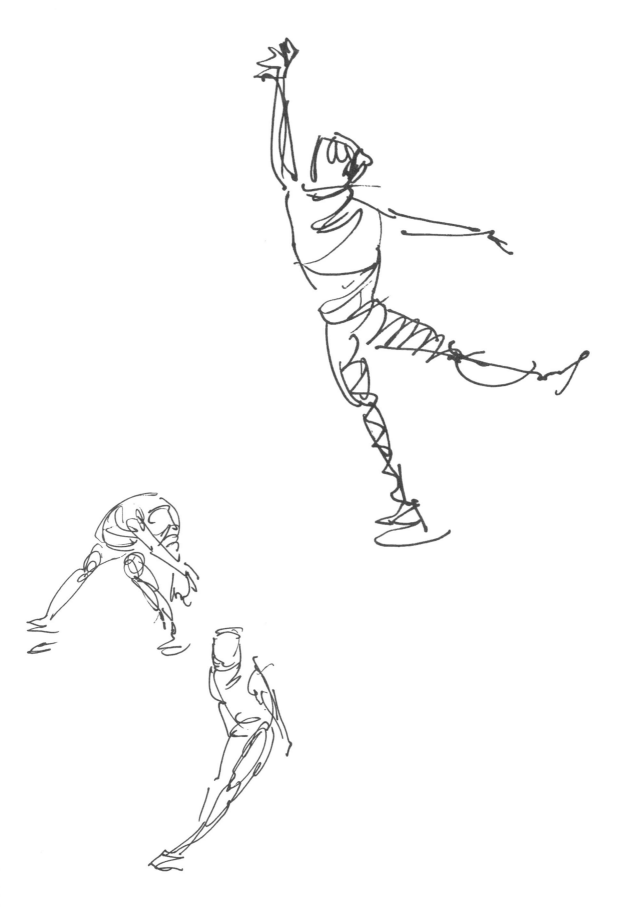

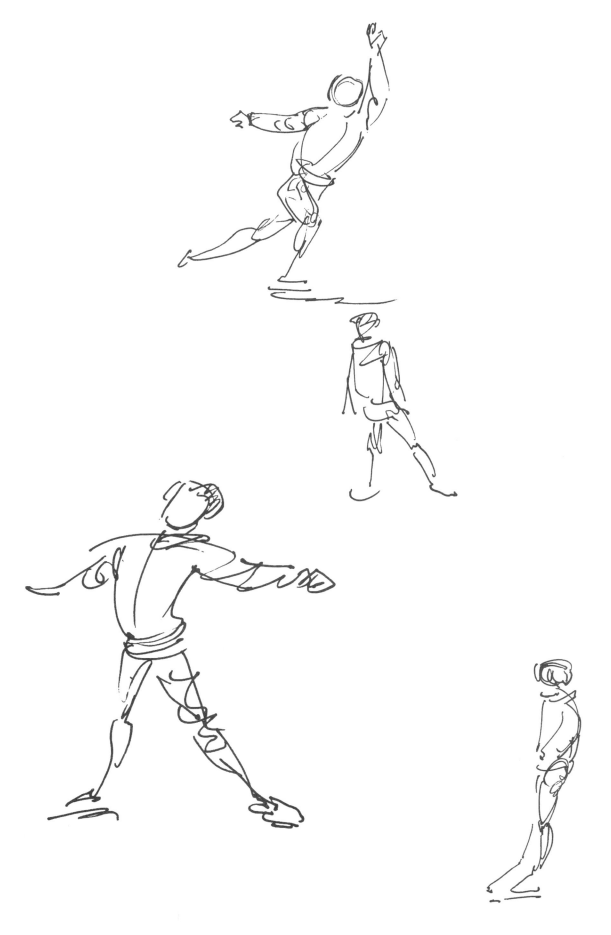

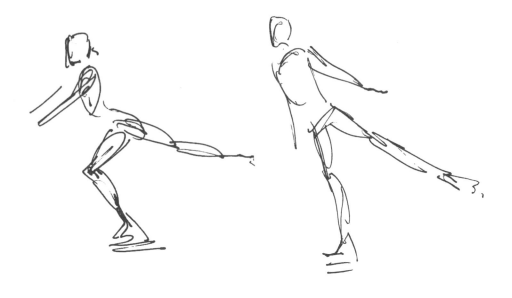

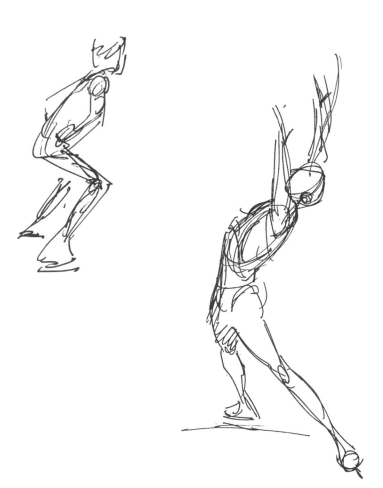

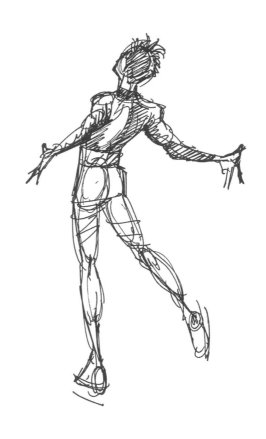

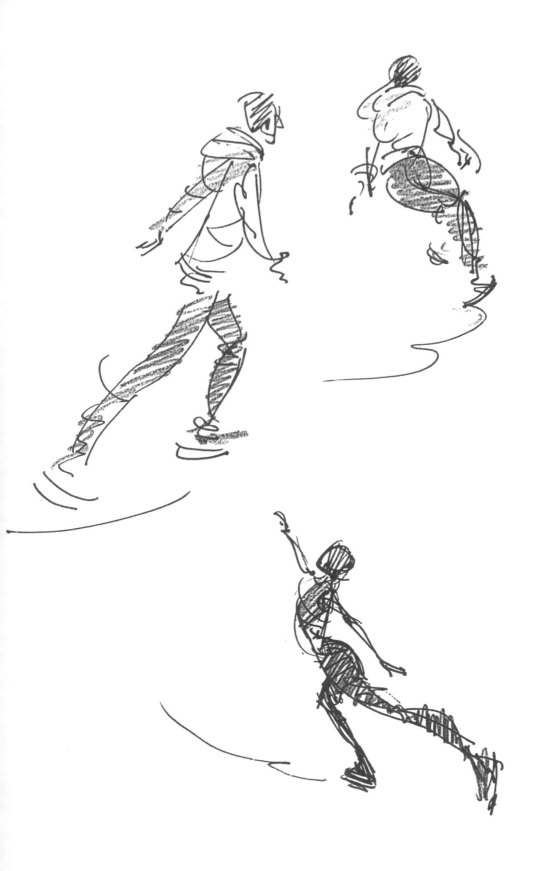

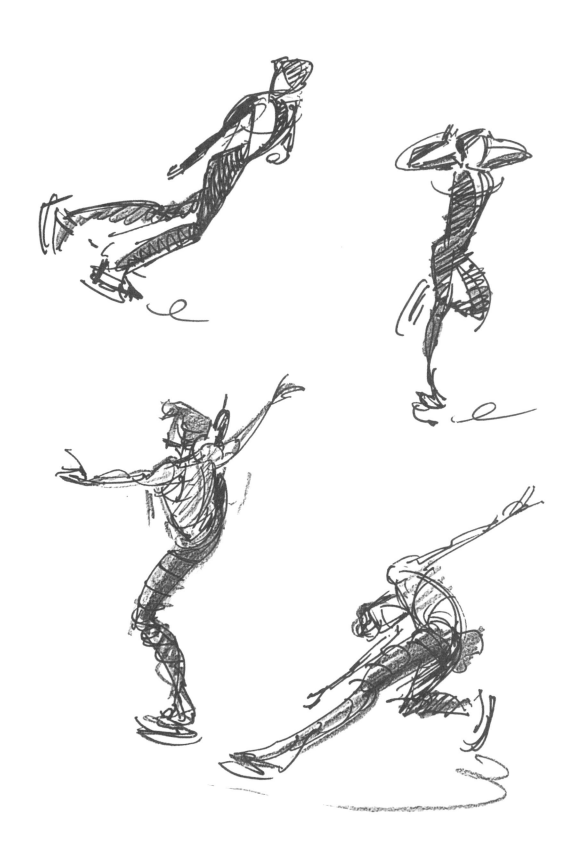

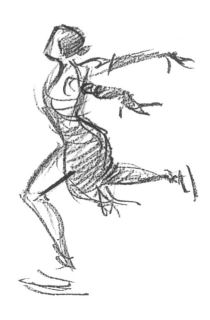

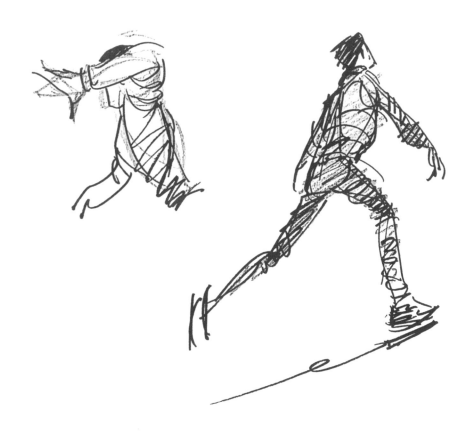

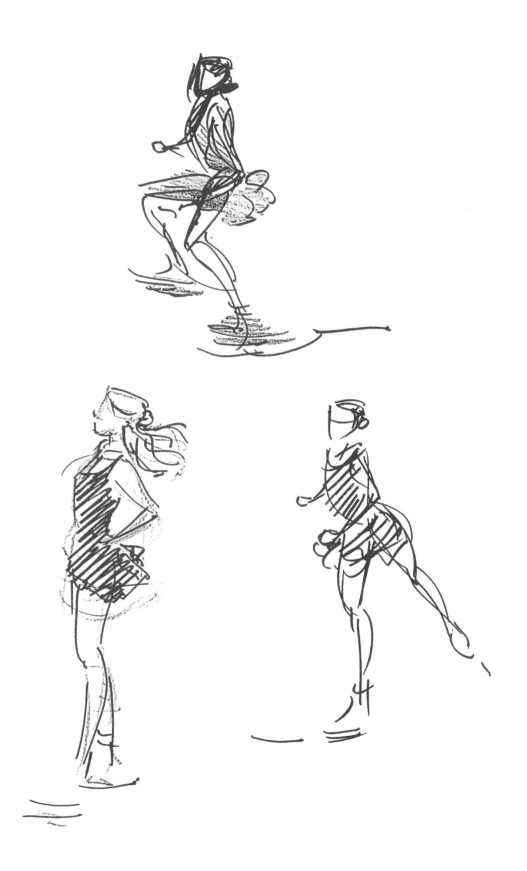

踢踏舞

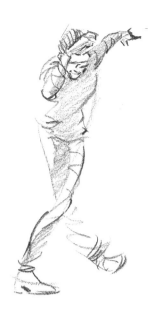

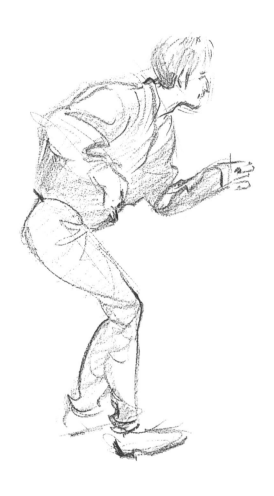

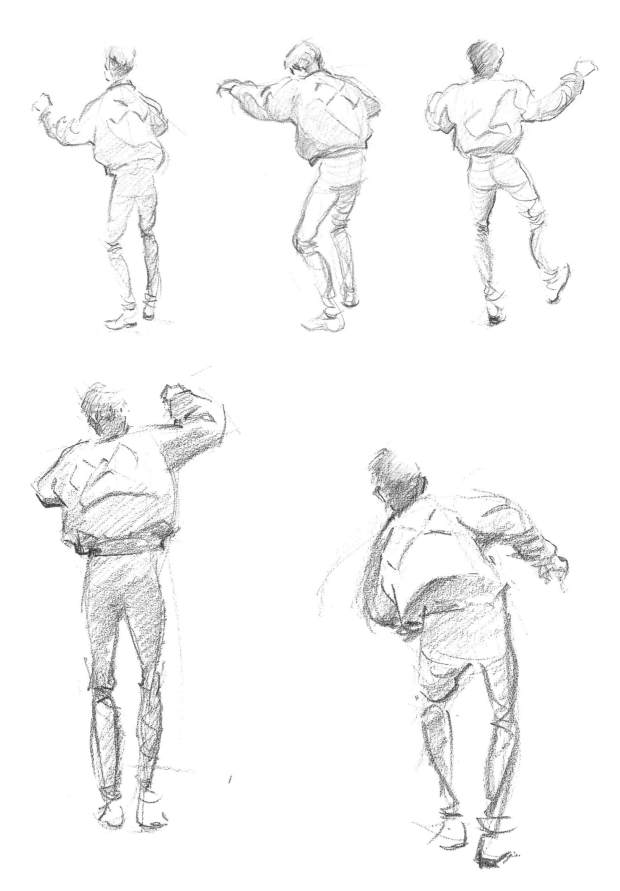

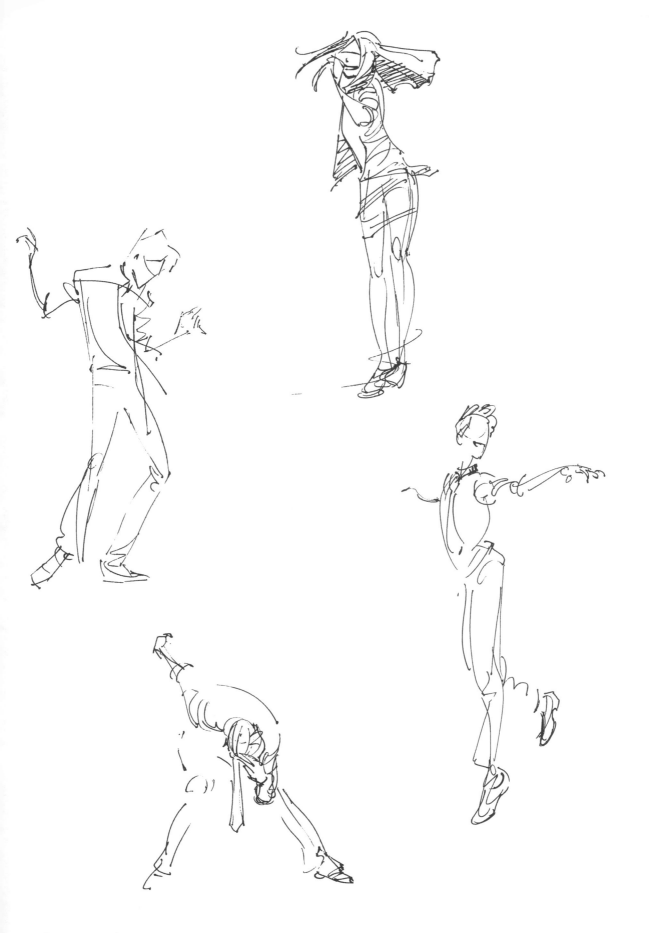

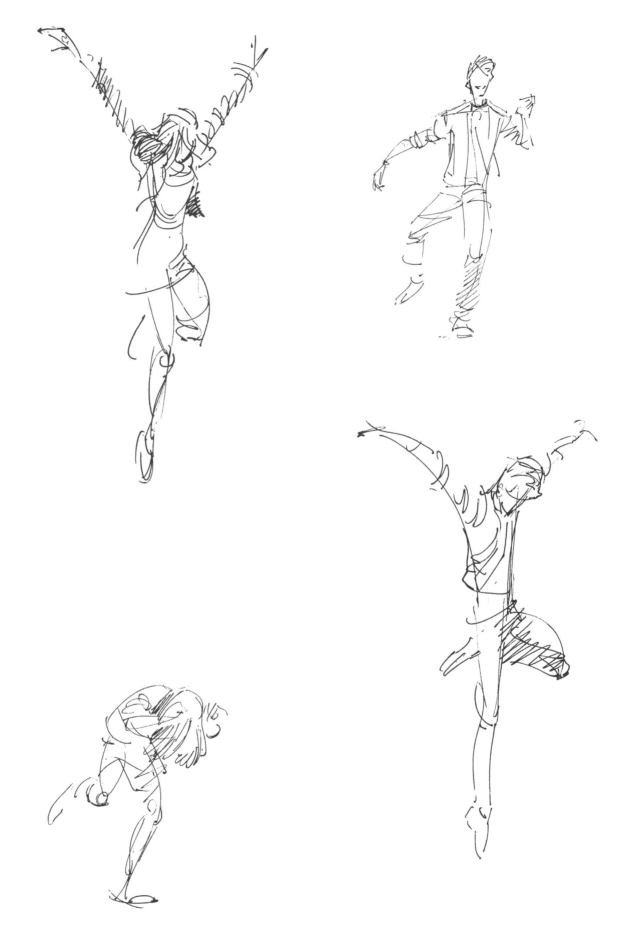

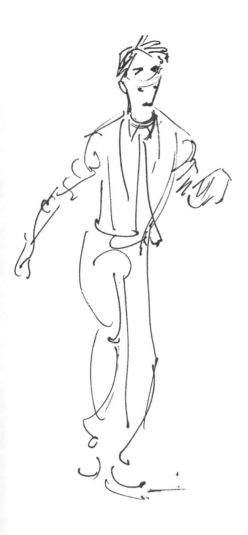
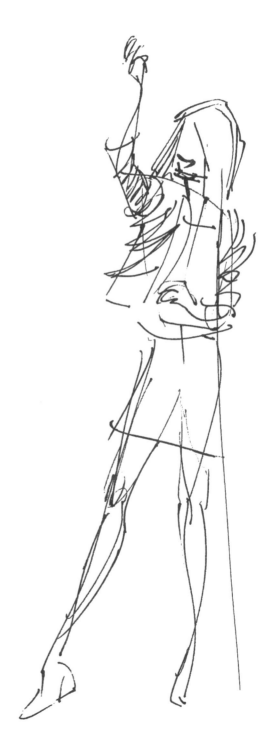

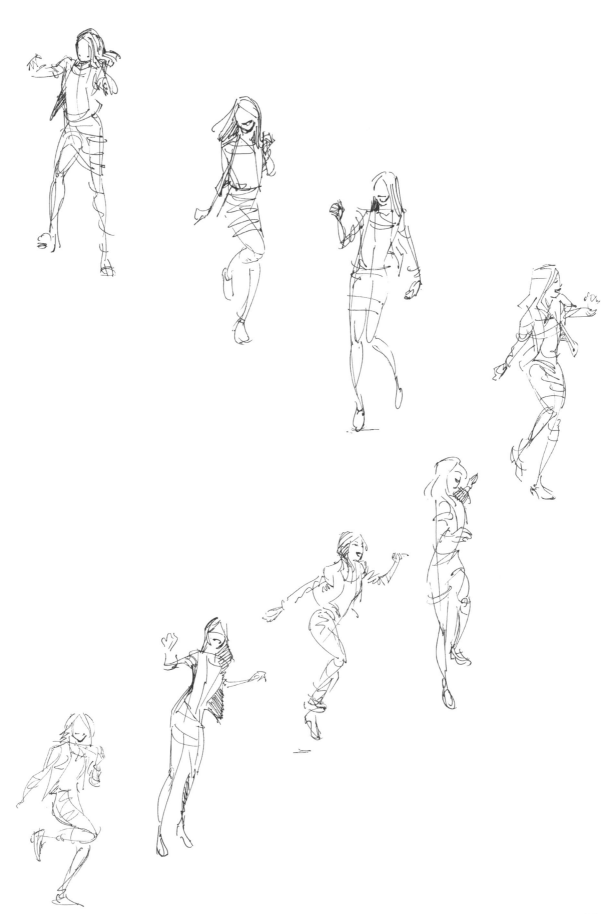

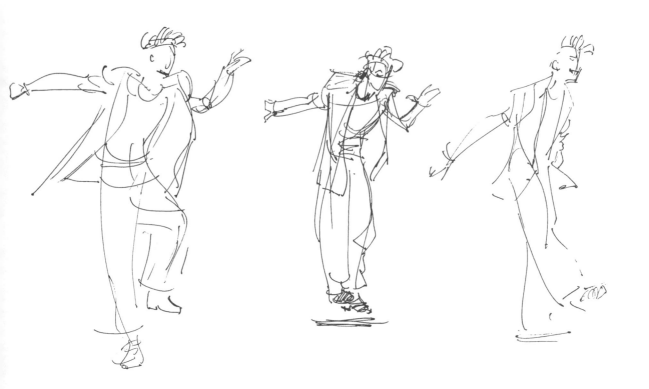

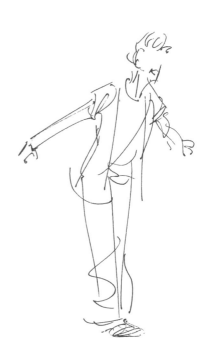

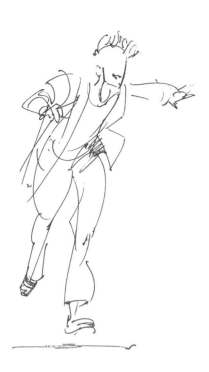

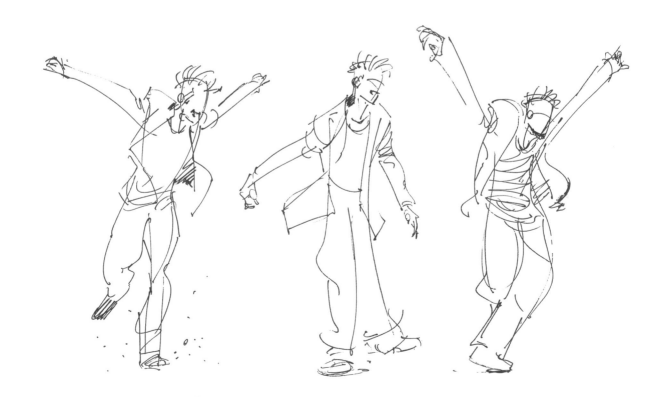

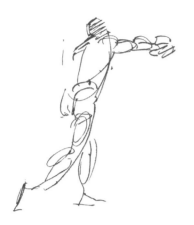

踢拳

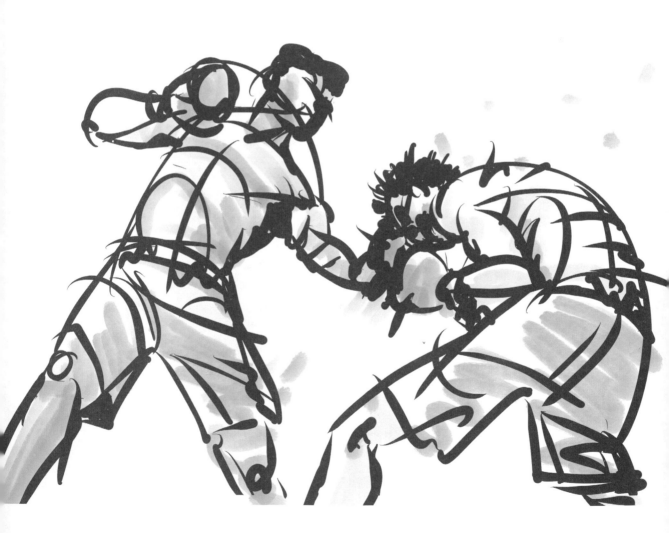

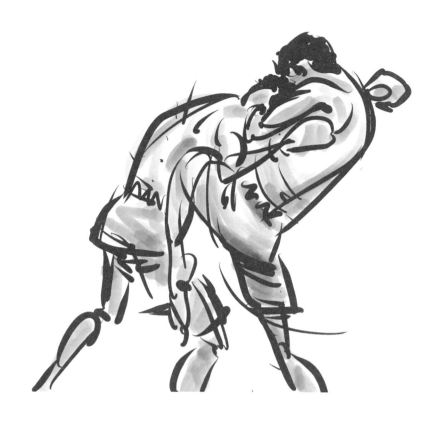

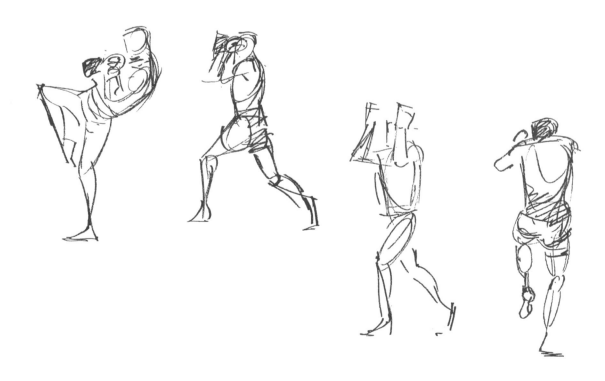

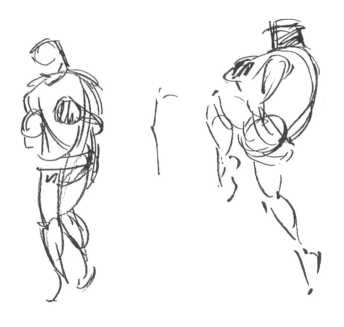

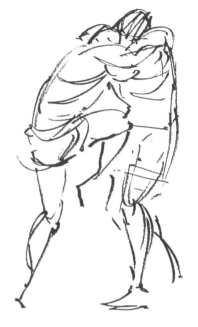

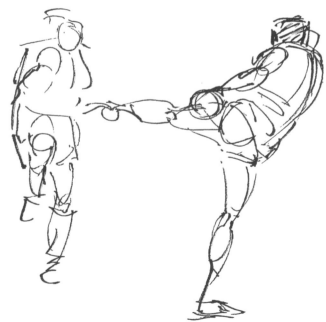

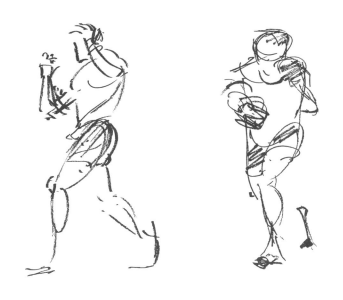

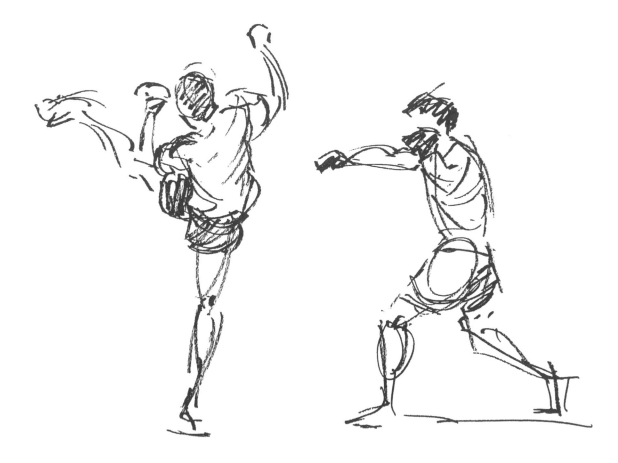

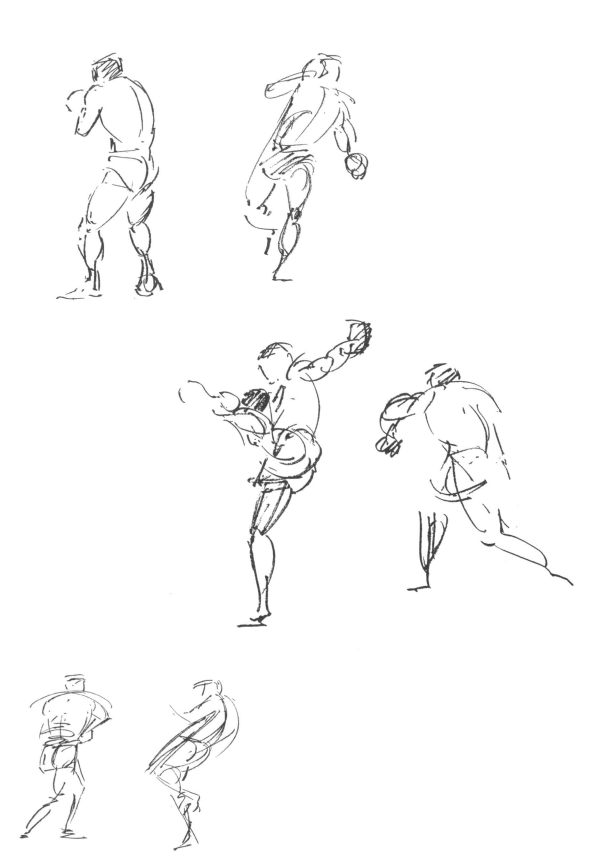

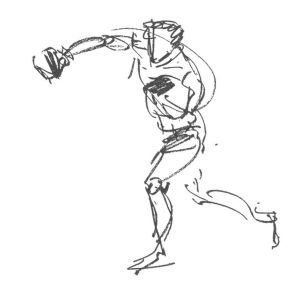

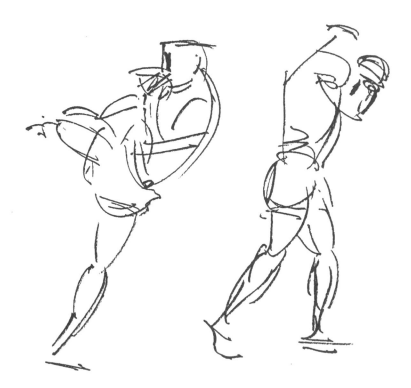

跑酷

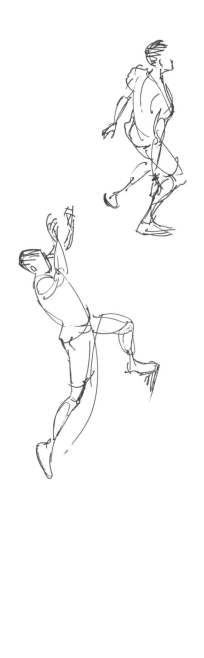

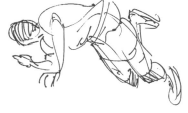

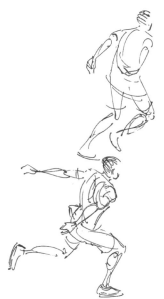

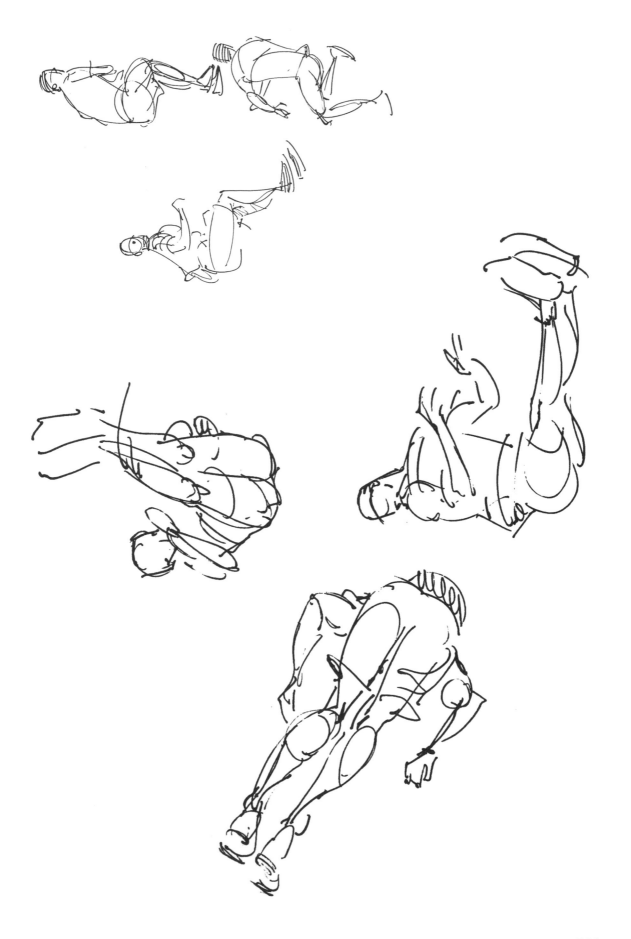

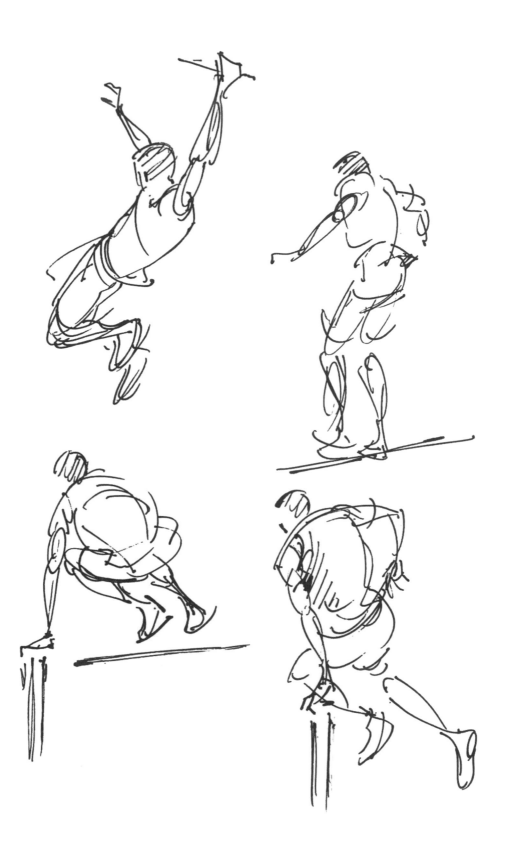

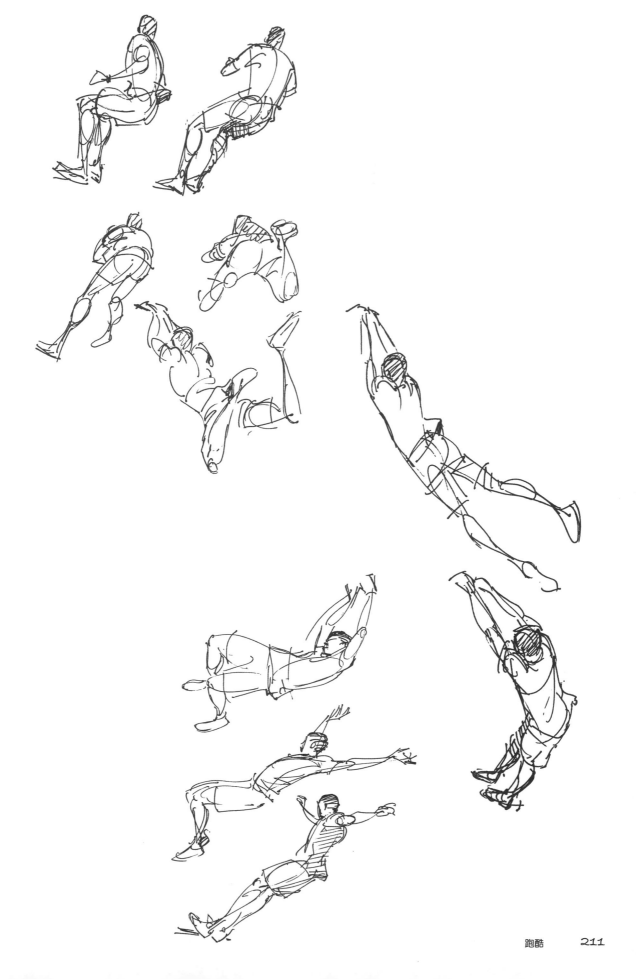

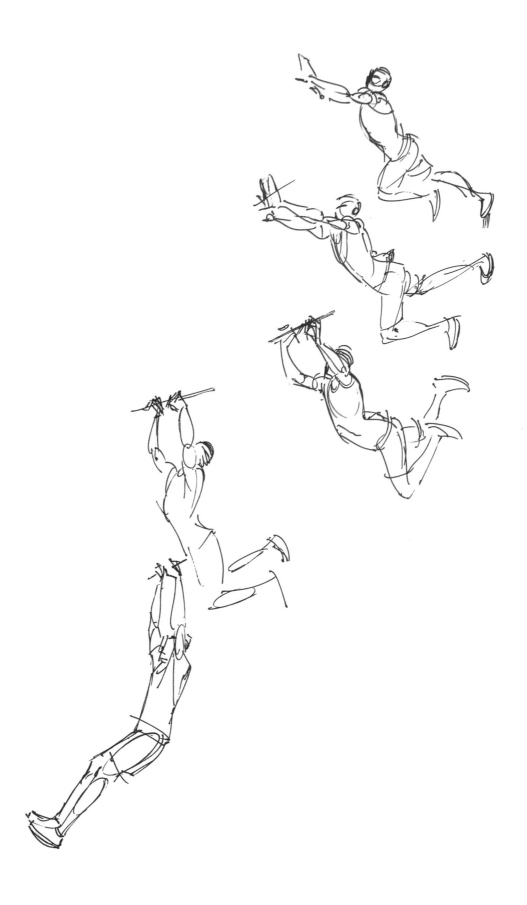

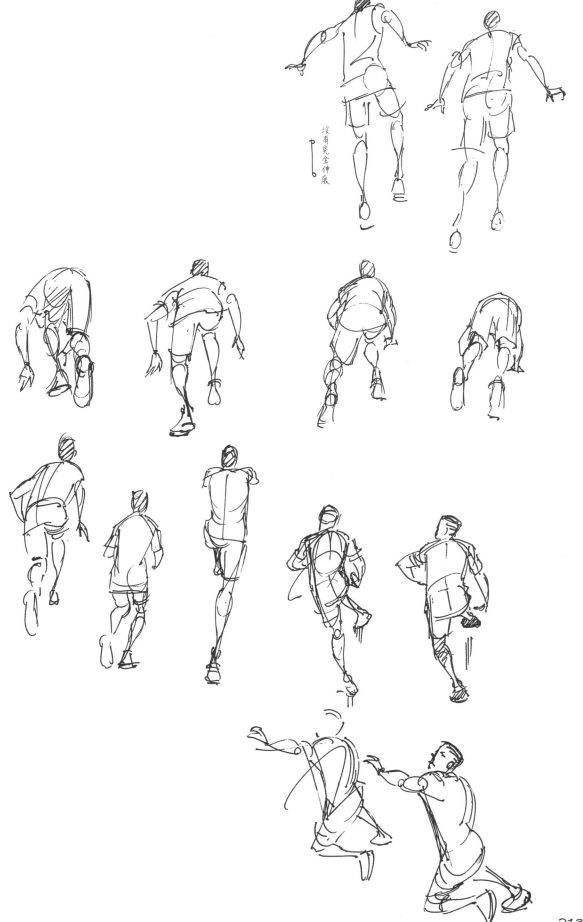

沒有完全伸展

213

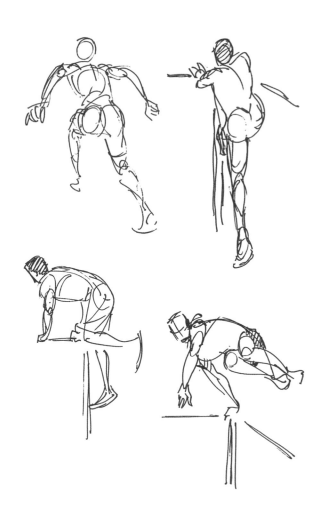

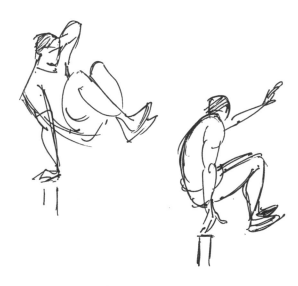

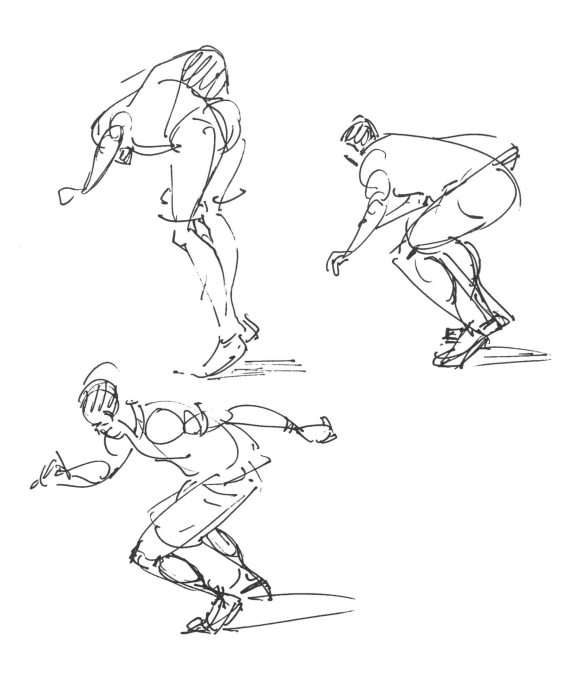

後記

我在前面解釋過，速繪是將感受誠實地畫出來，
屬於自己的印象的觀察筆記。
換言之，速繪也是表達自己**意見**的工具。

那個人在做什麼？有什麼感受？

這不是任何人可以決定的。
繪者自己決定就好，要懷著自信去畫。

今天畫的速繪是只有一次的體驗。
出現在各位讀者面前的人，不會以同樣的面貌再度出現。
不管結果接近理想，還是離理想很遙遠，

那張速繪都是當下你所能畫出的線條所構成的。

累積許多經驗，
同時享受變化的樂趣吧！

關於作者

立中 順平

日本岡山縣人。
1993 年開始在 Disney Animation Japan 擔任動畫師。
後來進入 Answer Studio，目前是自由工作者。

曾參與《跳跳虎歷險記》（Disney）、《棒球大聯盟》（電視版）、《鑽石王牌》、《YURI !!!on ICE》、《佐賀偶像是傳奇》等作品。

目前以動作作畫導演的身分參與各個作品的製作，是負責運動動畫動作表現的資深動畫師。

Special Thanks

Chata

Tap Dance Company Freiheit：Lily, Yuki

岩本 友美（ジャズダンス）

高橋 優乃

滝沢 洞風（古武術天心流兵法）

藤本ジムのみなさま（キックボクシング）

吉本 和也（雪さん & 白さん）

脇田 圭佐（武術太極拳）

TATENAKA RYU QUICK SKETCH
by TATENAKA, JUNPEI
Copyright © 2019 TATENAKA, JUNPEI
Originally published in Japan by Born Digital, Inc.,
Chinese (in traditional character only) translation rights arranged
with Born Digital, Inc., through CREEK & RIVER Co., Ltd.

立中式速繪
動態姿勢繪圖技巧

出　　　　版／楓書坊文化出版社
地　　　　址／新北市板橋區信義路163巷3號10樓
郵 政 劃 撥／19907596　楓書坊文化出版社
網　　　　址／www.maplebook.com.tw
電　　　　話／02-2957-6096
傳　　　　真／02-2957-6435
作　　　　者／立中順平
翻　　　　譯／游若琪
企 劃 編 輯／王瀅晴
港 澳 經 銷／泛華發行代理有限公司
定　　　　價／420元
出 版 日 期／2020年10月

國家圖書館出版品預行編目資料

立中式速繪 動態姿勢繪圖技巧 / 立中順平作；
游若琪譯. -- 初版. -- 新北市：楓書坊文化，
2020.10　面；　公分

ISBN 978-986-377-631-4（平裝）

1. 素描　2. 人物畫　3. 繪畫技法

947.16　　　　　　　　　　109012193